U0015212

世界名畫家全集　何政廣主編

封答那 Lucio Fontana

劉永仁●著

藝術家出版社

空間主義大師

封答那
Lucio Fontana

劉永仁◉著　何政廣◉主編

藝術家出版社

目　錄

前言

　　封答那（Lucio Fontana，1899～1968），是第二次世界大戰後在義大利興起的一個強有力現代藝術流派──空間主義（Spazialismo）的創始者和倡導者。

　　封答那生於阿根廷聖達菲城，雙親均爲義大利人，父親是位雕塑家，一九〇五年移居米蘭。封答那從兒童時代開始就住在米蘭，在米蘭的布雷拉藝術研究院跟隨魏斗（Wildt）學習雕塑。一九三〇年舉行首次抽象雕塑個展，一九三四年參加巴黎藝術團體「創造─抽象」。翌年，先後在特里諾、米蘭舉行展覽會，並從事陶瓷創作。一九三九至四六年回到阿根廷，一九四六年在布宜諾斯艾利斯發表「白色宣言」（Manifiesto Blanco）。一九四七年返義大利後，發表「空間主義宣言」，這是空間主義萌芽之始，從此封答那與空間主義就畫上等號。一九四九年他創作首幅以「空間觀念」爲主題的作品，一九五一年第九屆米蘭三年展的國際學術座談會上，封答那發表「空間技藝宣言」，闡述空間派藝術的主張，他更吸收當時在米蘭活躍的年輕畫家，形成一個藝術運動，把五〇年代的義大利抽象藝術，導入不重材料而偏重觀念性的方向。

　　在封答那發表的宣言中，強調在機械時代，人類應以不同的表現形式，發揮自己的熱力。藝術創作在新時空中，應擺脫一切傳統美學的觀念，以自由的藝術爲目標。一件藝術品的創作，應該是綜合色、音、運動等心理與物理的要素。色是空間的要素，音是時間的要素，運動則在時間與空間之中展開，這一切就是創造四次元新藝術的基本形式。

　　封答那在一九四〇至五〇年代，與建築家巴德沙利共同研究素描建築的空間觀念問題，「白色宣言」的基礎理論即爲空間與時間合而爲一的觀念。他實驗拓展材質，用金屬片、玻璃、陶瓷碎片、木片等混合樹脂造形特殊肌理，塗上高彩度顏色，並用霓虹燈作環境藝術，造成發光的視覺色體。而從一九四九年開始，封答那首創以手握刀穿鑿或割裂畫布，在畫布上留下乾淨俐落的刀痕，突破了繪畫與雕塑的虛構空間，重新獲得一個個眞實的空間，展現新形式，又營造出神祕的氣氛，使繪畫的界限超越平面，達到空間的無限性，是對一種未知空間的探索。這似乎預言了十多年後人類邁向太空之夢想的實現。封答那血緣中屬於拉丁民族的感性與理性，使他的藝術更富於哲理的直感。他所走的藝術之路非常具有開創性，是一位先知，發現了無限的空間宇宙。

2003 年 2 月寫於藝術家雜誌社

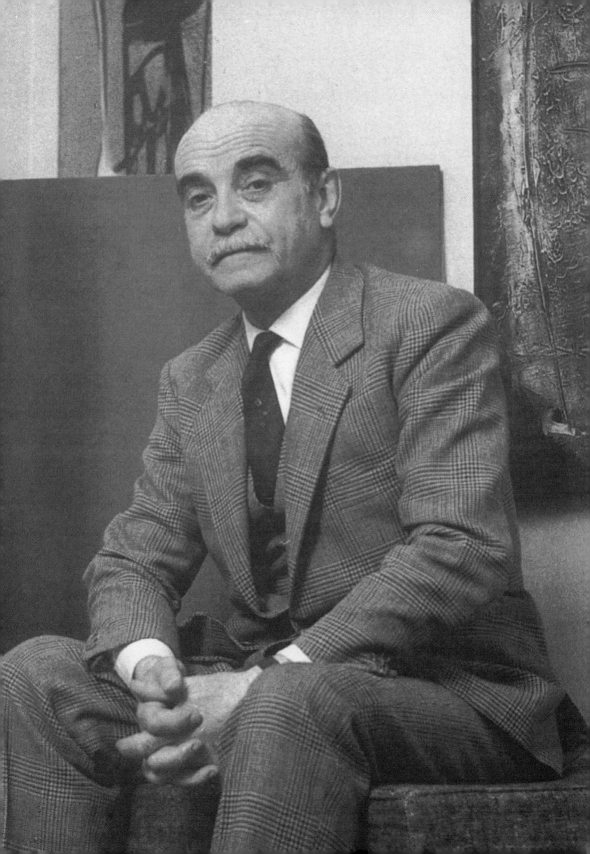

封答那的生涯與藝術 ——
切割空間洞乾坤

楔子

　　「藝術是思想進化……藉由戳洞與切割動勢傳達空間觀念，超越自然的疆界。」又「觀念難以回絕，它們在社會中萌生，直到藝術家和思想家來表現它們。」封答那在一九四六年於阿根廷首都布宜諾斯艾利斯發表「白色宣言」（Manifiesto Blanco）如是說。

　　廿世紀義大利的空間派藝術家封答那，從傳統雕塑入門，又學習過建築，也接受正規美術學院教育，他游藝於歐洲義大利及南美阿根廷之間，和傑克梅第、亨利・摩爾、畢卡索與杜象屬於同一世代的傑出藝術家。封答那是一位充滿實驗性探究的觀念藝術家，也是義大利抽象雕塑的先鋒，在繪畫和多種媒材上也有劃時代的創舉，作品有為數可觀的質量，尤其發表了「白色宣言」理論以及多次的空間宣言，建構了終其一生貫徹實踐的信念：「空間觀念」。

　　一九四九年，封答那以令人震驚的創作手法，首次戳穿畫布，表現繪畫三度空間並呈現微妙的光影變化，表面上這種瘋狂激進，幾乎是毀滅的行為，但是檢視其時代背景，封答那的創作軌跡似乎有脈絡可尋。這種突破需要絕大的勇氣和強烈自我意識，並有深厚傳統藝術素養，又敢於向傳統宣戰。他敏銳覺察時代脈動，並勇於觸及其他學門知識的理論，以藝術家感性的激情、詮釋科學衝擊人文的矛盾點和震動能量，結合科學帶來的新手法，表現藝術思維和

封答那於米蘭
1961年（前頁圖）

裸露　1926年　17.5×21×14cm　米蘭，德蕾西達收藏

視覺的擴張。

　　封答那的刺穿、割破、影像裝置作品，在如今廿一世紀雖然已司空見慣，現在手法強烈甚於此者大有人在，但在上一個世紀封答那卻是首創先驅，需要前衛的眼光和行動力。尤其他結合了雕塑、

跳躍的馬　1929年
青銅　高90cm
翡冷翠私人收藏

繪畫、陶塑、環境裝置、行動藝術、公共藝術以及時尚設計……，
做出有層層思維進階、多樣而統一、豐富而變化無窮的作品，眞可
謂是一位個性強烈、創作旺盛的重量級全方位藝術家。特別是他承
接傳統並轉換到前衛，以及對其他當代及之後藝術的影響和啓發，
使我們實在有必要更深一層去瞭解其人其藝的點點滴滴。

人在窗戶中　1931年
陶塑（右頁圖）

10

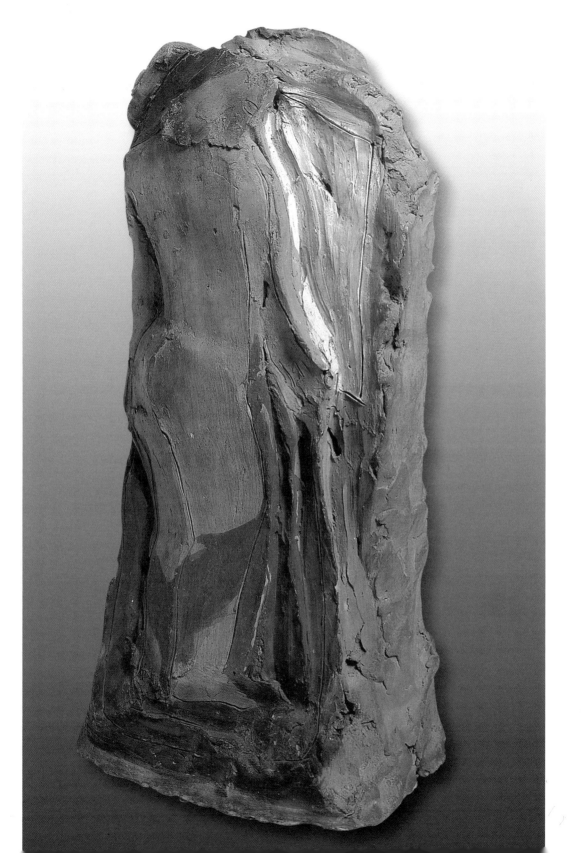

回溯封答那的作品根源

　　一八九九年二月十九日，盧丘・封答那（Lucio Fontana）生於阿根廷的羅撒沙利奧聖達菲，父親陸易吉・封答那是雕塑家，原籍義大利瓦雷瑟（Varese，米蘭的衛星城），母親盧琦亞・博蒂尼是一位義大利演員，一八九〇年期間至阿根廷工作。一九〇五年，封答那六歲隨父親遷返米蘭，十歲開始向其父親學習雕塑技藝，十五歲進入米蘭的卡羅・卡達桌歐專科技術學校（Istituto Tecnico Carlo Cattaneo）。一九一七年第一次世界大戰，封答那以志願役參戰，結果於前線受傷、退役，獲頒銀牌獎章，之後再重新復學，完成學業，獲得「建築師」文憑，從此展開其持續學習、不斷蛻變和極其旺盛的藝術探索生涯。

　　一九二五年，當封答那廿六歲時，在羅沙利奧設立雕塑工作室，他似乎已決心投入藝術創作，我們觀察當時其勁健造形的雕塑作品，已經表現出個人精神特質，顯然自我期許成爲雕塑家的方向目標十分清楚。三〇年代，義大利重要藝評家，也是首先爲封答那撰寫藝評專文的貝希寇（E. Persico）指出：青年雕塑家封答那初期源自兩方面影響，其一是他的老師阿道夫・魏斗（Adolfo Wildt），以及另一位阿基邊克（Archipenko）的雕塑〈誘惑者，再現米開朗基羅從容優雅的形象〉。從這些古典傳統的養分中，二〇年代中期的封答那吸收了充分的創作根源，另外有藝評則認爲他是受到法國雕塑家麥約（Maillol）較多的影響。

　　事實上，封答那的雕塑具有相當突顯飽滿、厚實，兼具光滑圓潤的具象造形傾向的特色，的確可以看出受到阿基邊克的啓發。阿基邊克的雕塑，主要將人的形體逐漸還原成圓錐、圓筒之形狀，從寫實雕塑的量塊中提煉釋放出具體想像之雕塑形態；而麥約的雕塑則表現出女性飽滿祥和的形體，且造形力求整體專注的凝聚力，體現和諧與詩意的內涵，這些元素交互運用融合在封答那的作品之中。一九二六至一九二七年期間於阿根廷羅撒沙利奧，封答那爲教育家艾蓮娜・布朗可（Juana Elena Blanco）創作的紀念碑榮獲雕塑大獎，這項獎在當時無疑地給予封答那莫大的鼓舞。封答那廿八歲

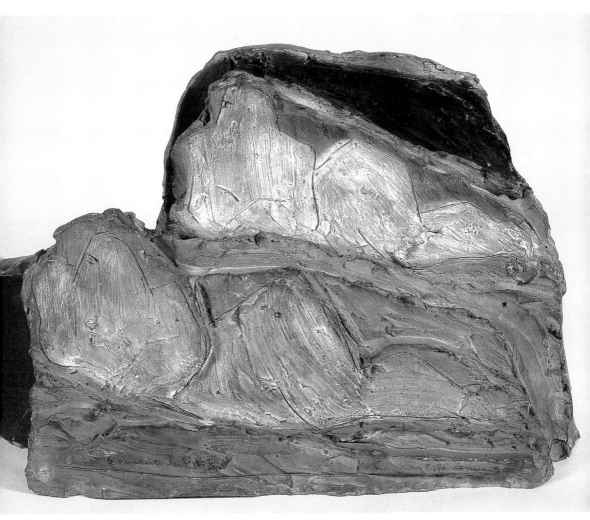

水手的戀人　1931年　陶塑

返回米蘭，再度進入米蘭布雷拉藝術學院（Accademia di Belle Arti di Brera di Milano），跟隨雕塑教授阿道夫・魏斗努力學習雕塑。阿道夫・魏斗當時是歐洲象徵主義的重要雕塑家，其作品特質為：主要以大理石為創作材質，造形奇特，雕塑作品表面極其光滑細膩，浮現近乎空靈的氣質，當他在米蘭布雷拉藝術學院任教時，視封答那為得意門生，並傾囊相授雕塑技藝，深深影響年輕的雕塑家。封答那在之後回顧學習過程曾說道：「在雕塑大師魏斗悉心指導中，

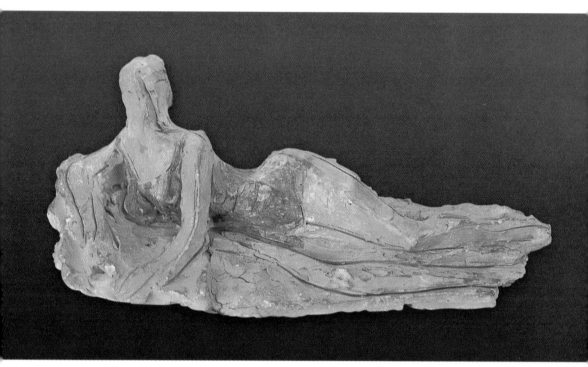

躺臥的女人　1931年　陶塑　16×37×16cm　米蘭，巴洛收藏

我開始瘋狂學習，蒙老師認爲我是資質優秀的學生，對我相當肯定，於是往後四年都不曾間斷至魏斗的大理石工作室請益。」試看魏斗的大理石雕塑〈聖露西亞〉（Santa Lucia）頭像扭曲的臉孔，表情十分驚怖誇張，眉宇邊緣高低起伏突顯，空洞凹陷的眼窩深溝，連同張開的嘴及內凹面頰，明顯表現出傷痛苦楚的神情，如此顯著醒目的意象，深刻烙印在封答那的潛意識裡，於是我們不難理解爲何封答那在日後會發展出「洞」的相關造形語彙，究其執著的創作風格顯然回應了原初感受的信息。

　　阿基邊克亦爲當時歐洲前衛雕塑家，其雕塑風格是繼立體派和未來派思潮之後，造形概括地傳達有力而創新的可能性，同時純熟地探討雕塑的空間本質。在一九二○年，阿基邊克參加第十二屆威尼斯雙年展，由於在當時有相當突出的表現，進而普遍影響到義大

魏斗　聖露西亞
1927年　高54.8cm
義大利Forli市立博物
館藏

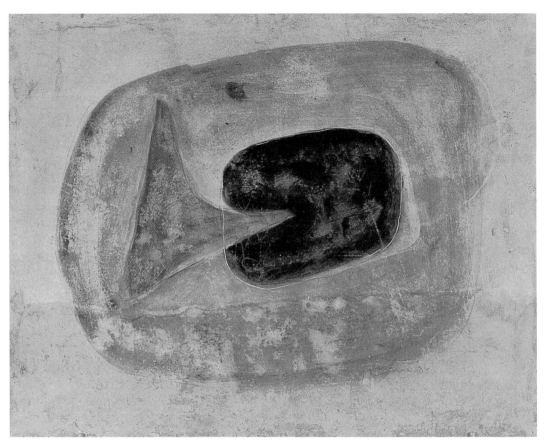

長方塊雕刻　1931年　陶板　23×28.5cm

利雕塑家，例如馬帝尼（Arturo Martini）敏感的具象雕塑，即以阿基邊克雕塑爲思考出發點，然而這種敏銳的具象雕塑感性表現也在麥約的作品中散發出來。麥約的具象雕塑不同於源自傳統印象派雕塑家羅丹的表現手法，而與此同一時期，原籍羅馬尼亞的雕塑家布朗庫西（C. Brancusi）則代表另一支抽象雕塑的脈絡。

封答那這時期已拓展至製作陵墓藝術，在爲貝拉狄陵墓製作的雕塑，即爲其中代表之一。又名爲〈勝利法西斯〉的雕塑，造形簡潔流暢，隱然可見受到魏斗、麥約等人的影響。在一九三〇年，封答那以〈夏娃〉和〈勝利法西斯〉兩件雕塑作品首度參加第十七屆威尼斯雙年展（至1968年共參展八次），初次在藝壇展露才華。

與古典決裂：反動廿世紀運動主義

一九三○年，是封答那青年時期第一個具有決定性蛻變關鍵的一年，他從古典汲取了充足的養分，並延續一段時期直至與古典決裂而走出自己的路。十九世紀末至廿世紀初的義大利藝術文化，和歐洲藝壇緊密互動，一九三○年之後，義大利以外的歐洲藝術家也受邀參加威尼斯雙年展，而封答那也於這年首度參加威尼斯雙年展。本質上，廿世紀初現代藝術的基調，在立體派、未來派以及表現派之後，相對應兼容於各種抽象造形、構成主義、表現派、形而上畫派以及超現實主義，甚至對傳統古典的文藝復興、理想主義、寫實主義以及矯飾主義等流派表達反動之態度，具象藝術仍然持續被視為具有充分造形能力的展現。

封答那開始從具象轉化為抽象始於〈黑人〉，這是一件從傳統古典形象逐漸蛻變為抽象的轉折代表作品，也是首先揭露的自由符號。〈黑人〉雕塑令人感受到具有原始主義精神，捕捉住率真質樸的形體，然而也表現出藝術家一向善長製作巨大雕塑紀念碑的傾向。封答那曾說：「雕塑〈黑人〉，使我體會到藝術直覺的問題，既非繪畫，也不是雕塑，我所面臨的不僅是界定空間的挑戰，甚而必須持續創造實質的空間。」粗獷的原始主義觀始於十五世紀新古典主義至廿世紀。〈黑人〉雕塑，最重要的是透露直覺特質：自然渾厚的量感，並非完美，但就像是溶岩構成史前出土的文物一般，傳達神秘氣氛。再者，濃郁稚拙的土質，伴隨著強韌意志力的外觀形象，在現實空間包容隱密的核心，似乎暗示物體本質的根源。

我們檢視當時藝壇的氛圍：一九二二年在義大利藝壇興起「諾威千朵」（Novecento，廿世紀運動主義），這個運動在米蘭的佩沙羅畫廊（Pesaro Gallery）組織形成，包括席洛尼（Sironi）、布戚（Bucci）、杜德威利（Dudreville）、傅尼（Funi）、馬勒巴（Malerba）及馬辛（Marussig）等六位青年藝術家，當時由藝評家沙伐第（M. Sarfatti）主導策畫，引介「諾威千朵」。其訴求核心目標為：連結義大利十五、十六世紀的優秀傳統藝術，強調、讚揚、擷取古典主義的精華，進而轉變朝向現代藝術。沙伐第曾是法西斯

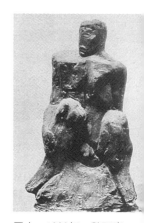

黑人　1930年　熟石膏塗焦油　高130cm

黑人　1931年　陶塑
（右頁圖）

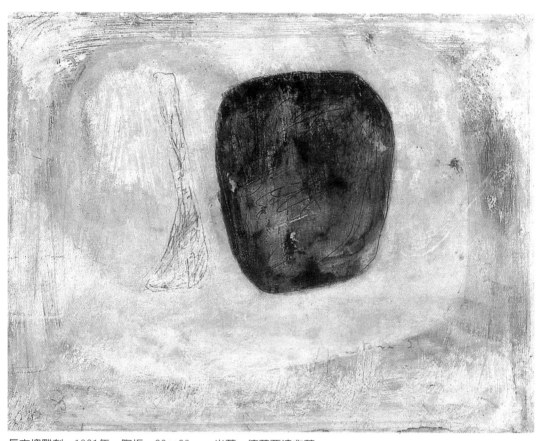

長方塊雕刻　1931年　陶板　23×29cm　米蘭，德蕾西達收藏

墨索里尼的視覺藝術總監，他甚至要拉攏未來派以及形而上畫派的藝術家加入這個團體。義大利「諾威千朵」運動同時也影響及於建築與設計風格，但是由於當時受到法西斯主義籠罩，因此其主要動機仍採用古典主義加以簡化和部分修正，傾向於為法西斯政權服務的特定功能，亦即具有強烈政治象徵性的法西斯風格。

　　一九二六年，「諾威千朵」流派於米蘭多次舉行大串聯展，致使這段時期充斥彌漫著「諾威千朵」藝術運動的氛圍，然而過度宣揚暴光，效果適得其反，席洛尼曾評論：太多浮濫的展覽，即使每天觀看〈蒙娜莉莎〉，也會令人索然無味。而其中主要反感因素則是來自於政治干預藝術。事實上，封答那當時處於反動義大利「諾

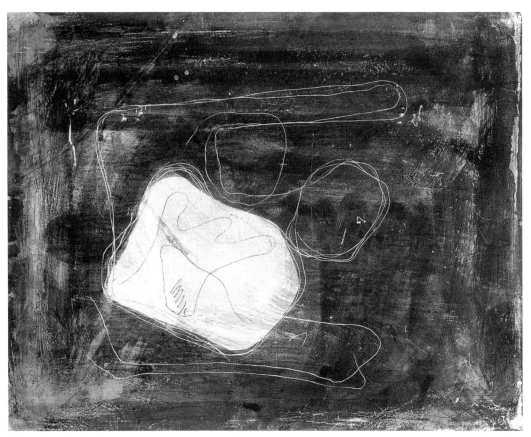

長方塊雕刻　1931年　陶板　23×29cm　都靈私人收藏

威千朵」運動思潮的立場，他主張其前衛思想與藝術進程之對話，
為其當下抉擇刻不容緩甚至是他直接體會到的現實性所揭示的另一
種思考方向。

探討想像之現實主義現象

　　初探三○年代的封答那，事實上可以解讀為一種內心的深層現
象學，不僅只是探索具象或幾何抽象語彙，而是跳躍於自由形體與
空間關係之間，追求預感深遠之超越視覺的傳達。封答那以其豐富
的想像力，用雕塑作為研究造形實踐理念的手法，繼而形成探討能

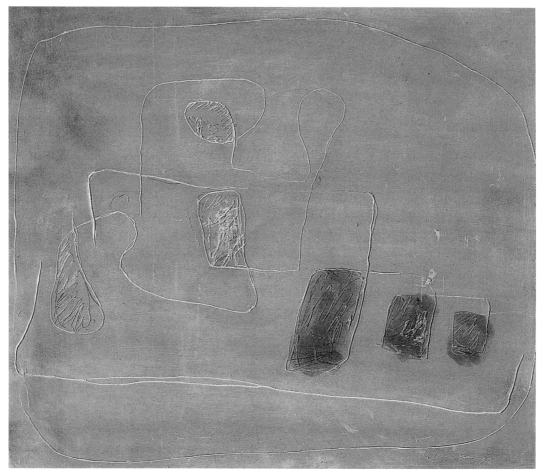

長方塊雕刻　1932年　水泥板　24×28cm　羅馬，巴尼卡利收藏

動性創作的新途徑，顯然另一種空間觀念於此萌生，成為其造形想
像中如影隨形的主力，而空間之能動性就是封答那思考現代藝術的
敏感性尺度。

　　封答那的作品變化多端，從早期的古典寫實到後來演變成抽
象，在表現寫實面貌時，傾向德國表現派，變形誇張而散發略帶醜
陋的張力；而抽象的結果，則在自然形態中注入隱喻，有超現實藝
術傾向，我們可以發現，由於靈活進化的思想方式，以及隨時保有
創造與發現的衝動，以致於表現出充滿生命流動豐富的現象，無疑

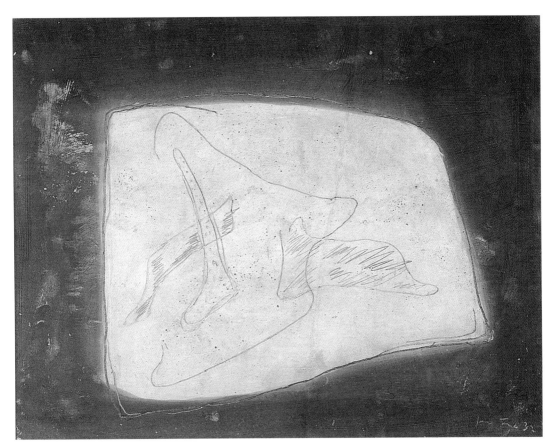

長方塊雕刻　1932年

地這正是封答那作品展現獨樹一幟的藝術鮮明風格。人類與生俱來的想像與直覺的本能，若非強烈需求與探觸，往往呈現潛伏狀態，儘管封答那內心深處渴望表達的理念也許不易完全了解，然而他的想像空間順勢連結自由運動，卻創造出十分個性化的豐碩藝術世界。

　　封答那靈活展現藝術造形的能力，可見其一九三四年的雕塑〈坐姿少女〉（Signorina Seduta）及〈勝利之風〉（Vittoria dell'aria）。兩件作品共同的特質是，姿態橫生，動勢貫穿其間維持著張力，彷彿有一股運動從內在結構中釋放出來，而類似這種印象派式表現手法的動機，並非僅只是傳達自然與感性的秩序，而是側

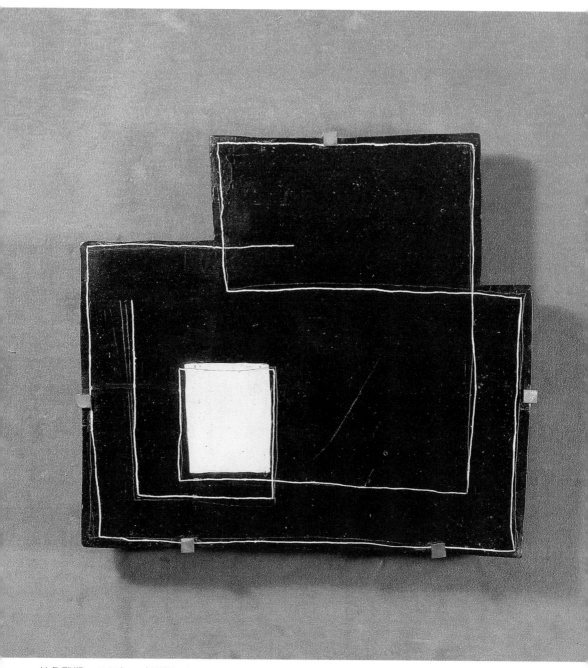

抽象雕塑　1934年　水泥板　29×32cm　米蘭，蒙帝收藏
抽象雕塑　1934年　水泥上色　41×25cm　米蘭，馬爾柯尼收藏（右頁圖）

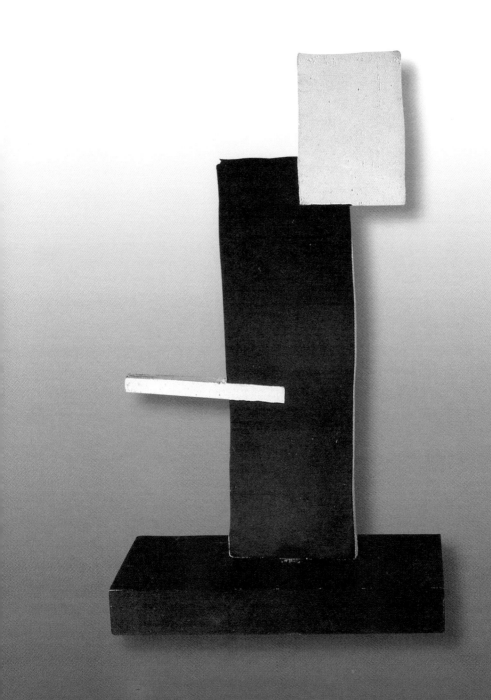

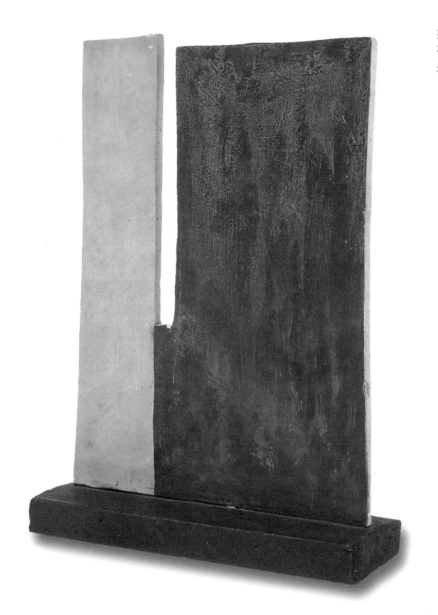

抽象雕塑　1934年
石膏上色　28×18cm
米蘭，德蕾西達收藏

重於倫理精神之投射；更確切地說，創作者意欲眞摯表達創造性技
藝構成作品特色的存在關係。封答那特立獨創的風格，清楚地在往
後各個階段中陸續浮現，而點出關鍵性緣由，正是面對眞實生命，
基於刻不容緩的直覺性。藝評家莫羅西尼（D. Morosini）評介道：
封答那以其觀念衝擊，經由反轉深思熟慮，在日常生活中遊戲體
驗，充分運用媒介創作延展的可能性，匯集文化原型並從中積蓄能

抽象雕塑　1934年
石膏　40×28×1cm
米蘭，德蕾西達收藏
（右頁圖）

24

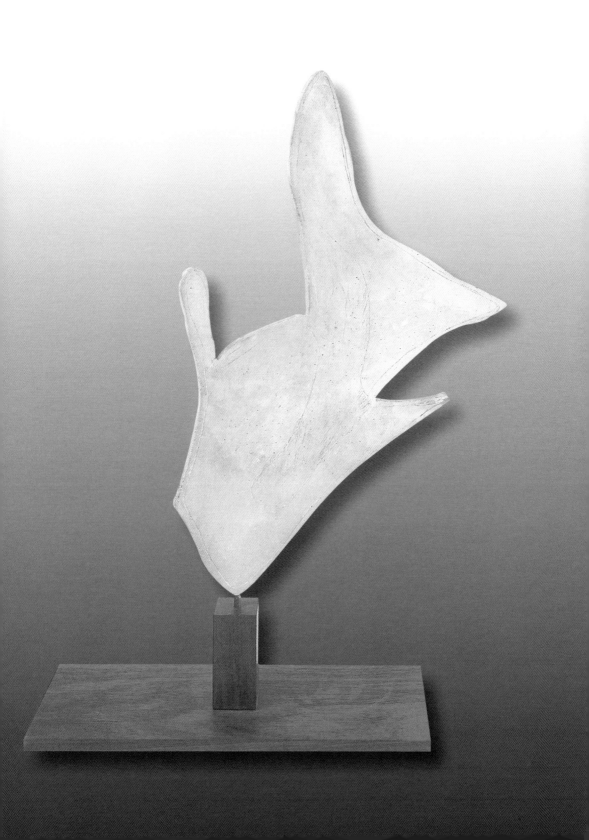

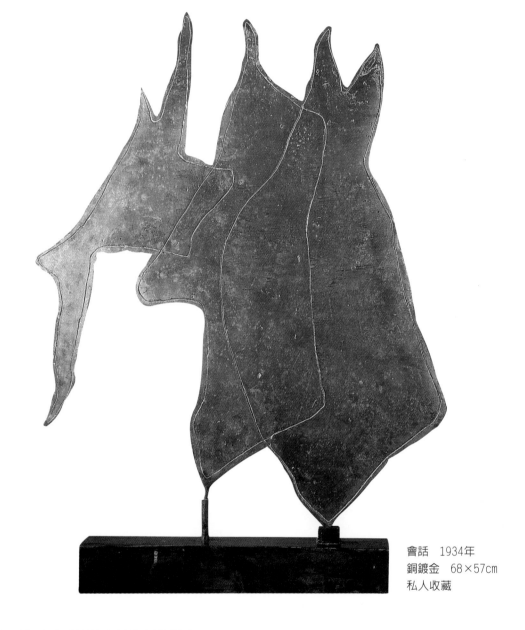

會話　1934年
銅鍍金　68×57cm
私人收藏

量，進而互震共激出新的創作勢力。

　　封答那所處的時代背景，正是西方現代藝術史中群雄並起的造
神年代，藝術流派像浪潮般地前仆後繼交織穿梭，現代藝術開創性
旗手諸如：畢卡索、勃拉克、蒙德利安、博喬尼、巴拉、康丁斯
基、恩斯特、德基里科、科克西卡等藝術家紛紛描寫挹注時代圖騰
經典容顏。透視這些藝術家深刻的變化，實無關於片面的命題需
要，重要的是他們創造出藝術思潮及新的造形體系，封答那顯然深

抽象雕塑　1934年
鐵　164×35cm
都靈現代藝術中心收
藏（右頁圖）

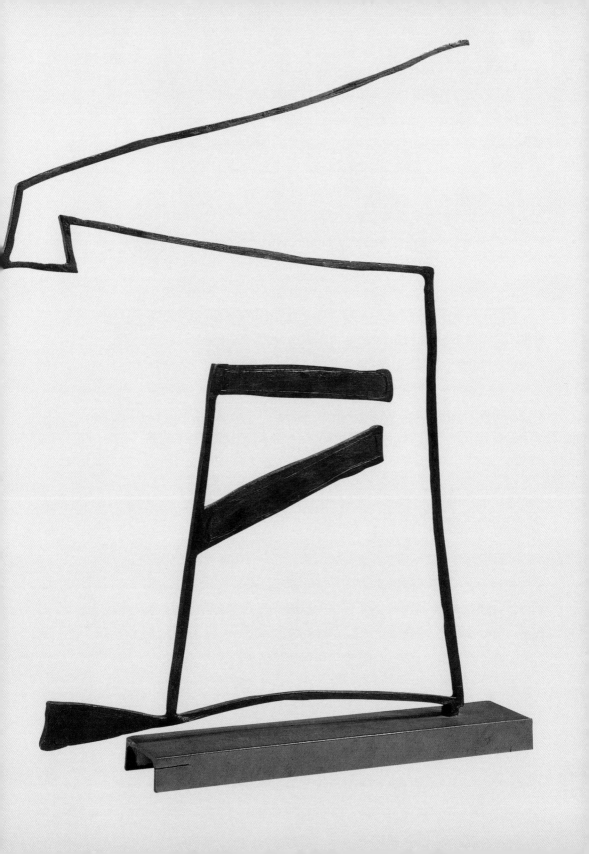

刻感受到前衛的氛圍，進而產生催化作用，如超現實主義藝術家馬松（A. Masson）曾瘋狂投入自動主義的情境中，若干年後，他卻又反思超現實繪畫變得陳腔濫調，甚而導致決裂出走。馬松的藝術形式與內容，反映歐洲一九三○年代在社會與政治上永不歇止的論戰，以超現實主義運動爲核心：形成非理性的煽動，而此項意識型態，一度驅使超現實主義繪畫趨向陳腐平凡，並且擴張其認同……，而這就是布魯東指稱的「思想的主要功能……即失去任何理性宰制，豁免所有美學或道德上的關注」。由於馬松以象徵性符號影射政治亂象，隱喻社會病態，就如同個體分娩所受的痛苦一樣，他意圖反映所有外在暴力景象，但值得觀察之處：馬松以其藝術「永恆」的創造性意識，緊扣住三○年代動人心弦的視覺圖像。

實際上，無論是封答那的抽象主義，或者是隱約的自動性素描動機，首先既不在建構屬於具體藝術之命題，也非僅止於傳達表現形象變形之訊息。封答那以色彩、符號、光、雕塑媒材以及造形浮雕等，指涉具有生命律動之現象學，深入對應於超現實主義自動性素描；此外，抽象浮雕方塊板上的符號、圖形、筆跡以及流利的書體，在作品的層次肌理及偶發線形變化中，彷彿暗示蘊含了空間關係的滋生。

藝術家與建築師共生援引

藝術家與建築師締盟關係之淵源，義大利早在文藝復興時期已建立最佳拍檔，他們爲城市紋理所作的貢獻，一向被視爲西方藝術史中富有創造活力的標竿。封答那早期以雕塑入手，探觸層面擴及建築、雕塑空間的陵園藝術（屬於公共藝術的一種）。封答那在進入米蘭布雷拉藝術研究院之前，他已學習過建築學相關課程，並取得建築師文憑，因此自三○年代以降，他的創作過程自然而然與建築師有相當頻繁而緊密的互動，並主動以整體空間去思考藝術品特別是對大型展覽空間裝置的演繹與設計導向。一九三三年，封答那與理性主義建築師四人組BBPR（Banfi、Belgiojo、Peressutti、Rogers）合作爲「星期六之家」戶外牆壁而作，而其中的作品〈沐

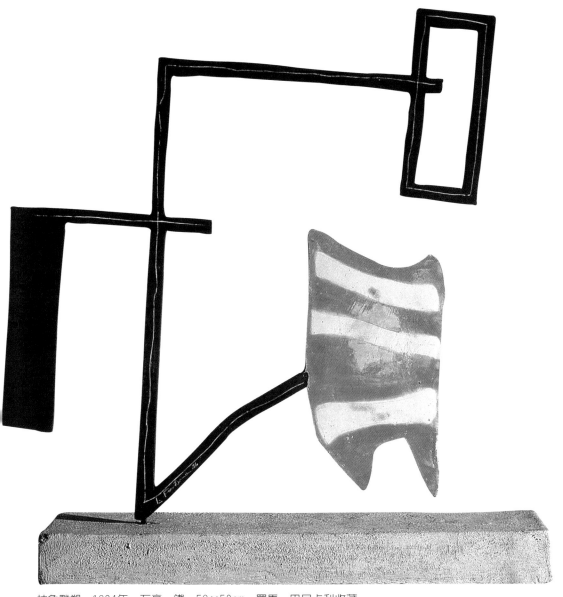

抽象雕塑　1934年　石膏、鐵　59×50cm　羅馬，巴尼卡利收藏

浴者〉與〈愛人〉，則是由費基尼（Figini）、玻利尼（Pollini）兩
位建築師協助製作。

　　一九三六年，封答那和設計家倪佐利（M. Nizzoli）、建築師巴
嵐狄（G. Palanti）以及藝評家貝希寇等人，爲第六屆米蘭三年展創
作設計「勝利廳」（Salone della Vittoria），這是一件結合義大利藝

術家與理性主義建築師的重要環境藝術。封答那塑造一個強烈白色空間的「勝利廳」，在兩隻躍馬之前，五公尺高的雕像英勇跨步踏出，周圍裝置一百四十四盞聚光燈照射簡潔勻稱的空間，象徵榮譽的殿堂，戲劇性場域、顏色、燈光，喚起空靈的心理聳動，可視爲一種環境雕塑。

六○年代，封答那的空間主義持續發展，探索洞與切割，表現在繪畫、雕塑、陶塑、金屬板上，同時在國際大展及美術館創作環境空間裝置藝術，這種結合藝術與設計工程裝置展，爲充分掌控考量整體造形、結構、力學、空間等因素的精準要求，尤其需要建築師、設計者共同參與協助，才能使作品有效呈現。一九六一年，封答那與建築師蒙第（Monti）爲都靈（Torino）市立美術館創作「能量之源」，以霓虹燈及複合媒材裝置佈滿空間及天花板上，整個空間範圍七乘一百廿平方公尺，作品突顯了創作者欲傳達的理念，被裝置的媒材本身以及環境機制裡不安的特質，激擾觀者的思維，在凝視與冥想之中與媒材、造形、空間產生對話。

一九六六年，封答那分別於美國明尼亞波利和阿姆斯特丹市立美術館創作環境空間裝置回顧展，同年個展於義大利熱那亞（Genova）德玻希多畫廊，重現一九四九年於米蘭所作的「黑光之空間環境」。一九六八年，封答那參加德國卡塞爾第二屆文件展，和建築師約克伯（A. Jacober），創作白色多邊形迷宮境域，以純粹白色爲背景，並以「切割」作品營造光點之洞空間，將其空間觀念符號引導推向無遠弗屆的境界。

在阿比索拉的陶藝創作與馬賽克鑲嵌

一九三五年，封答那開始在阿比索拉（Albisola）致力於陶塑創作。義大利海濱小城阿比索拉，鄰近黎古里亞行政區的熱那亞，是親近海洋放縱享樂的消暑地帶，更是遊人心目中的度假區，此地居民以手工藝陶瓷爲業，陶作坊林立，明媚的風光加上陶藝資源，吸引了藝術家來畫陶、作陶、捏陶，在當時就蔚爲一股風尚，封答那、克里巴、若恩（眼鏡蛇畫派之一）、丹傑羅（S. Dangelo）、林

抽象雕塑　1934年
鐵　33×19cm
米蘭，德蕾西達收藏
（右頁圖）

30

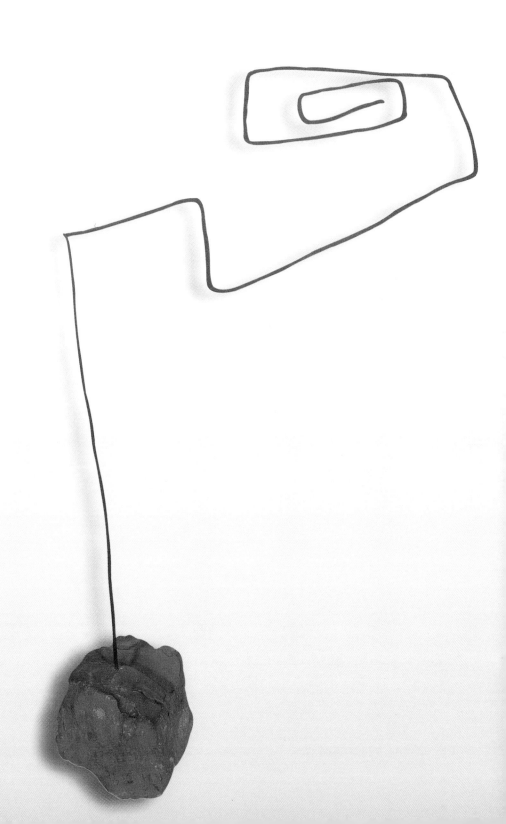

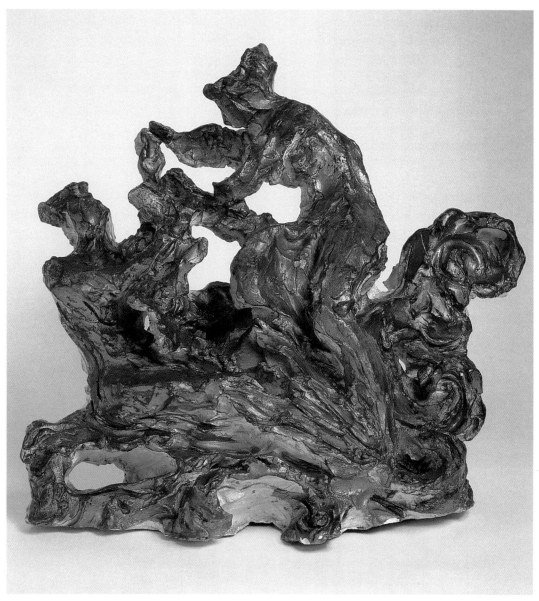

沙發上的女人　1934年　陶塑

飛龍（W. Lam）、巴伊（E. Baj）、沙蘇（A. Sassu）、馬塔
（Matta）、曼佐尼（P. Manzoni）以及蕭勤、霍剛等藝術家在此地
創作與聚會，他們豐沛的熱情及彼此欣賞才華相互交流激盪，經由
水、火、土融鑄另一片視覺效果的可能性，陶作坊的產業注入藝術
活力，因而吸引更多藝文人士及好奇的遊客，促使阿比索拉成為義

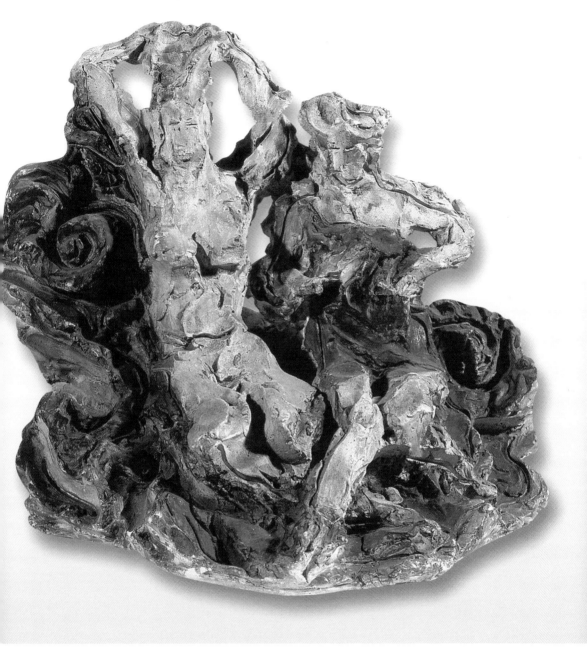

沙發上的女人　1934年
陶塑

大利現代陶藝創作的重鎮。

　　一九三七年夏秋時節，封答那在巴黎拜訪雕塑家布朗庫西，當時布朗庫西已是著名雕塑家，而封答那仍是年輕小夥子，兩人談到媒材運用的看法，曾引起相異觀點的爭論。布朗庫西認為封答那的作品並非雕塑，封答那回應他的雕塑並非追求物件的體積量感，尤

獅子　1938年　陶塑　18×51×32cm　米蘭，羅憂尼收藏

其使用顏色並嘗試打破媒材的屬性，厭惡成為媒材的奴隸，而布朗庫西則是掌控媒材的質感與精確性，表現雕塑簡潔的造形伴隨著本質的極致，顯然兩者美學觀呈現粗獷與細膩、動與靜迥異其趣的對比。

　　儘管封答那專注探索實驗陶藝達十年之久，但他從不認為自己是陶藝家，而是雕塑家，並且強調從未利用轆轤轉盤或彩繪瓶罐，尤其厭惡帶有花邊裝飾甜美色調的陶瓷。封答那以赤陶為素材，跳脫傳統陶藝技巧之迷惑，發掘異於一般陶瓷予人們平庸的印象，企求找尋特殊的質感效果，從而實踐其蓄勢待發的雕塑空間觀念。從遠古岩洞壁畫、希臘、埃及、亞述，以及埃突斯肯到文藝復興雕塑，這些原始輝煌的雕塑，都觸動牽引著封答那對於質樸空間的敏感性。

靜物　1938年　陶塑　17×32×28cm　米蘭，畢洛利收藏

圖見175頁

圖見36、37頁

　　事實上，一九二六年，封答那於阿根廷羅撒沙利奧完成首件陶塑〈查絲頓之芭蕾舞者〉，直到一九三五年在阿比索拉結識馬卓第及其工作坊之後，又隨即瘋狂投入陶藝創作，製作爲數可觀的陶塑，包括海藻、蝴蝶、花、龍蝦、螃蟹、鱷魚、海豚、馬、戰鬥、靜物以及肖像等，每件陶塑宛如樸拙的活化石，但卻充滿了原始粗

蝴蝶
1938年 陶塑
16×30×20cm
瑞士Bischofbe
畫廊收藏

馬 1936年
陶塑

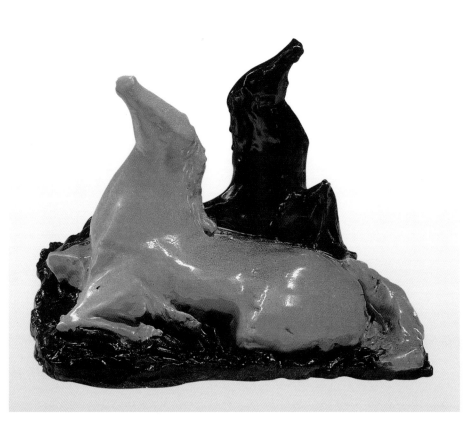

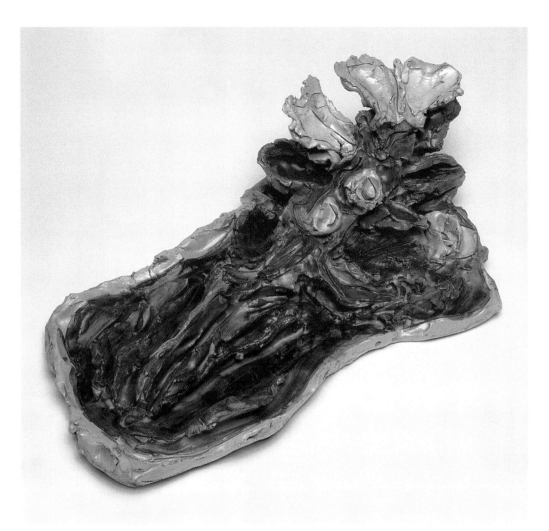

蝴蝶與花　1938年　陶塑

螃蟹　1936年　陶塑

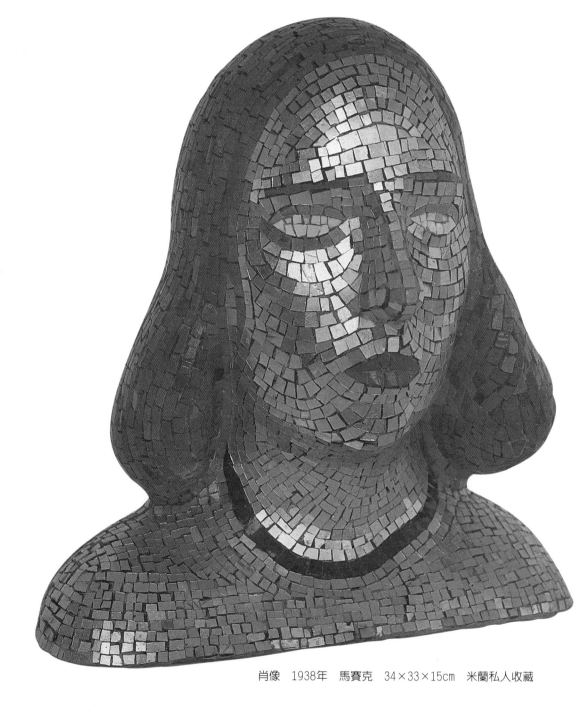

肖像　1938年　馬賽克　34×33×15cm　米蘭私人收藏

獷的視覺震懾。在這段期間，封答那研究陶塑的同時，也創作馬賽克雕塑，如〈肖像〉、〈丑角〉。一九四〇年春天，他以巨大馬賽克作品「蛇髮女妖頭像」（Testa di Medusa）參加第七屆米蘭國際三

肖像　1938年　馬賽克
30×20.5×22.5cm
（右頁圖）

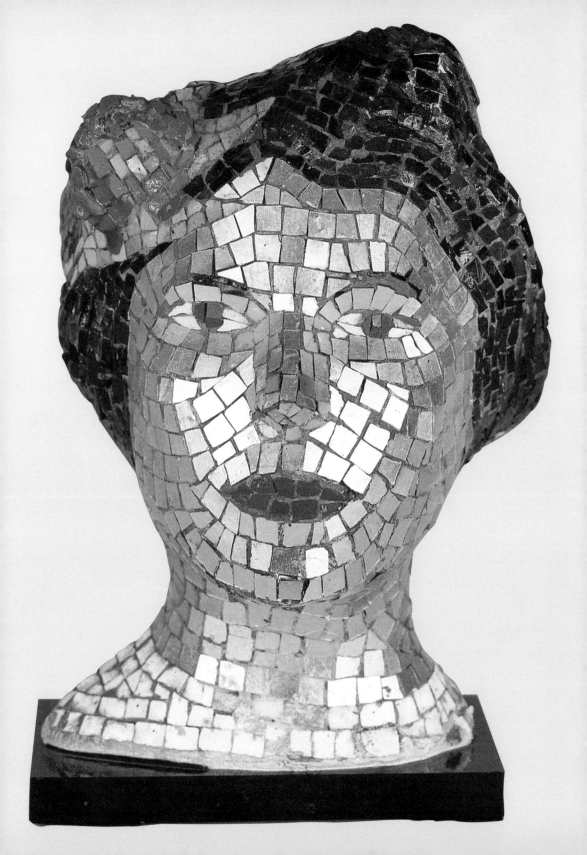

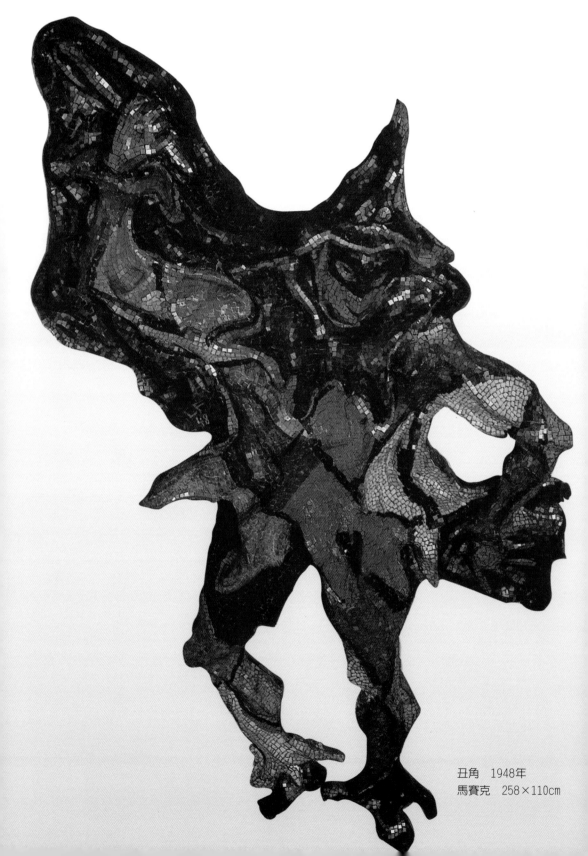

丑角　1948年
馬賽克　258×110cm

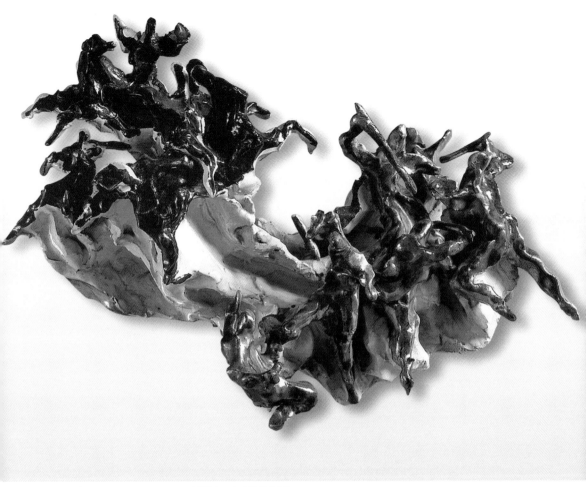

戰鬥　1947年　陶塑　42×89cm　都靈Stein畫廊收藏

年展，獲得榮譽獎。

　　一九四七年二月六日，封答那寫信給達比色拉提到：爲了抽離我們存在的現實，我游移在自殺和旅行之間抉擇，當然我選擇旅行，它促使引燃我更多的創作慾望，亦即想做更多系列的陶塑和雕塑，感受創作過程中產生悸動的充實。

　　封答那的陶塑正如他的繪畫突破平面的框架，他使用灰泥、蠟、赤陶，以及青銅等多種媒材創作雕塑。以一九四七年的「戰鬥」陶塑系列爲例，人物及戰馬經由簡化捏塑變形，黑、黃、褐色釉在凹凸不平的表面上，映照襯托出強烈的光芒，使戰鬥場景表現出十足動感。這一系列作品完全擺脫傳統雕塑的單一方向延伸，而

圖見42頁

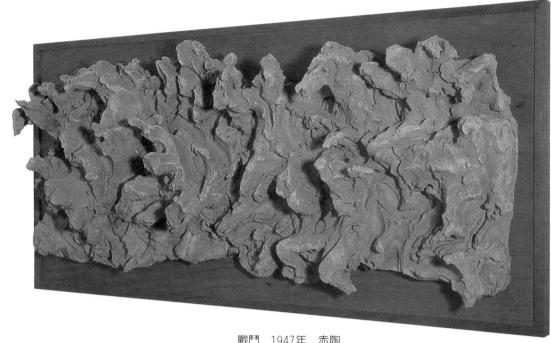

<div align="center">戰鬥　1947年　赤陶</div>

是朝四面八方伸展，靈活迂迴曲折的輪廓線與堅實交融的量塊，彼此劇烈激擾起伏，在現實與想像時空中馳騁奔騰。

一九四〇至一九四六年在阿根廷的藝術活動

　　一九三九年底，封答那從歐洲回到阿根廷，羈留直至一九四七年為止。封答那在這段時期創作不斷實驗並保持相當的活力，數量依然相當豐富且多變，如同在義大利一樣，然而這個階段的雕塑較傾向於具象式的表現，亦即從新印象派蛻變至表現主義般收放自如，然而人們開始深入研究封答那的藝術思考方向，則是在二次大戰以後的事了。

　　四〇年代初期，封答那活躍於阿根廷，不僅創作、教學，而且還蘊育了「空間主義」理論的雛型。一九四二年，封答那受邀任教於布宜諾斯艾利斯美術學院裝飾系，同時也在羅撒利奧的藝術造形

聖喬治亞　1935年
石膏、臘
38×32×4cm
米蘭，羅憂尼收藏
（右頁圖）

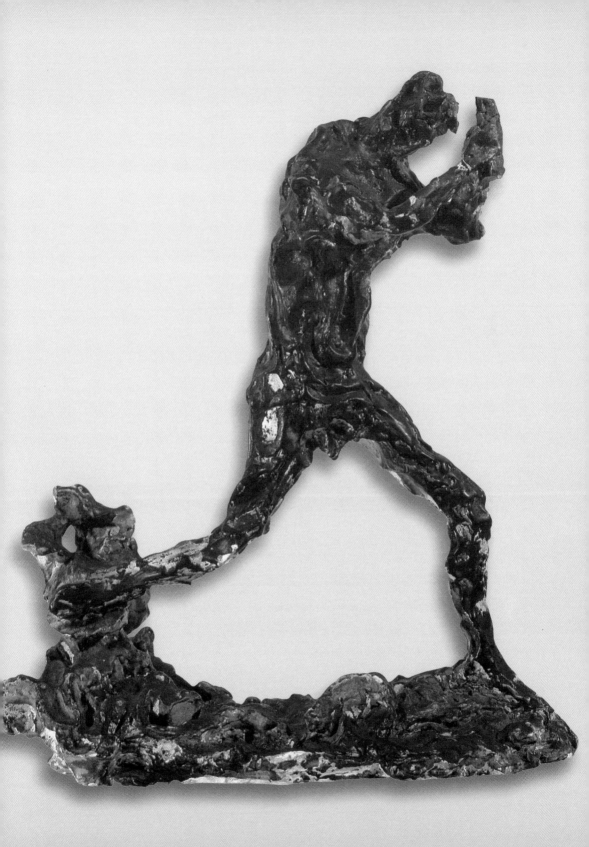

學校教授塑型課程，他更在一九四六年秋季，和友人於布宜諾斯艾利斯成立阿達米拉（Altamira）藝術學校及文化推廣中心，顯然在這些藝術教學活動中，促使封答那重新思索傳統具象藝術潛在微妙的造形課題，儘管持續研究形象雕塑，但本質上，他仍以極其自由靈活的動勢來處理作品。封答那組織藝術教學機構，藉以宣導傳播其自然與科學之藝術理念，而關鍵卻是持續探討他所謂的藝術進化的含意。

一九四六年發表「白色宣言」──
持續藝術改革

一九四六年，封答那和友人在阿根廷布宜諾斯艾利斯創立阿達米拉藝術學院並成立文化推廣中心，他擔任教授雕塑課程。該校成為年輕藝術家聚集談論藝術的重要據點，封答那的親和力及提攜青年藝術工作者的胸襟，使他們願意向他請教藝術觀點，在同年春天封答那擬訂產生了「白色宣言」，這份全面革新的文件裡，他以其直觀經驗伴隨日新月異科學發展震撼和時空自覺意識，加上種種輔助條件和技藝突破，引導空間藝術家超越物質實驗朝向精神性思考。

「白色宣言」記錄了從巴洛克藝術解放出來的空間性，以及強調動力與速度的未來派藝術，這些都是現代藝術的生命特質。透過媒介運動，啟發自然的真實關係，補強原初人類的基本質素，媒材中的色彩、音律運動則是同時開展構成其藝術之現象。「白色宣言」起草先由他的學生彙整，但此時並未正式簽署。「白色宣言」提出：色彩是空間要素，聲響是時間運動的要素，它們彼此在時空中進展，這些藝術的基本造形包含實存的四次元空間；藝術家與有機材質原始狀態的新關聯，強調流動空間以及未來主義關注之空間動能。如同封答那曾向達比色拉表示：未來派藝術家馬里內帝、博喬尼皆是探討空間藝術的前輩。

又「藝術潛在的力度可以感覺得到，即人類難以言喻的力量。我們據此宣言訴諸文字，為要求在世界人類科學之中，藝術是一種

太陽誕生　1938年
陶塑（右頁圖）

44

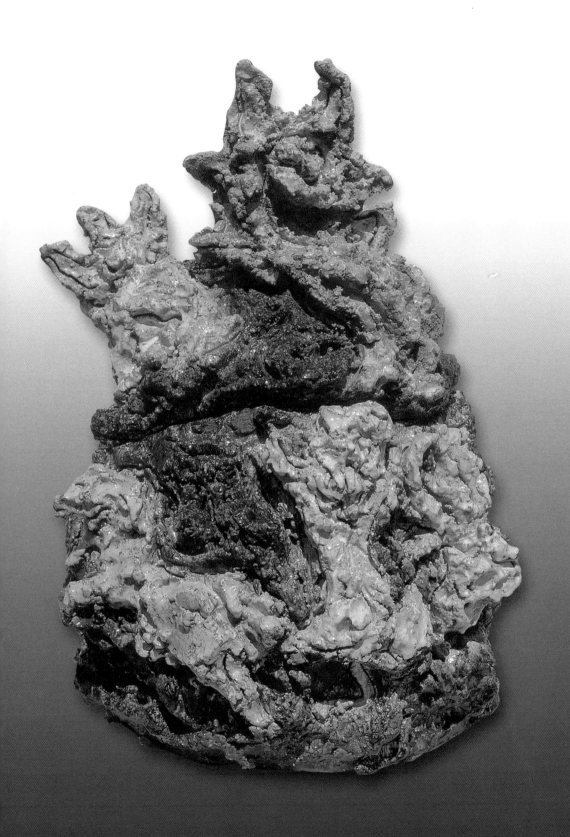

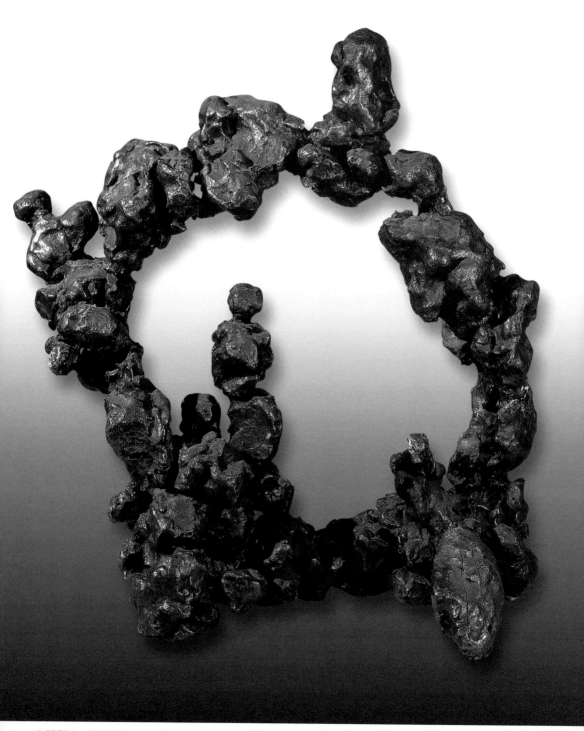

空間觀念／黑雕塑　1947年　青銅　57×51×24cm　巴黎龐畢度藝術文化中心收藏

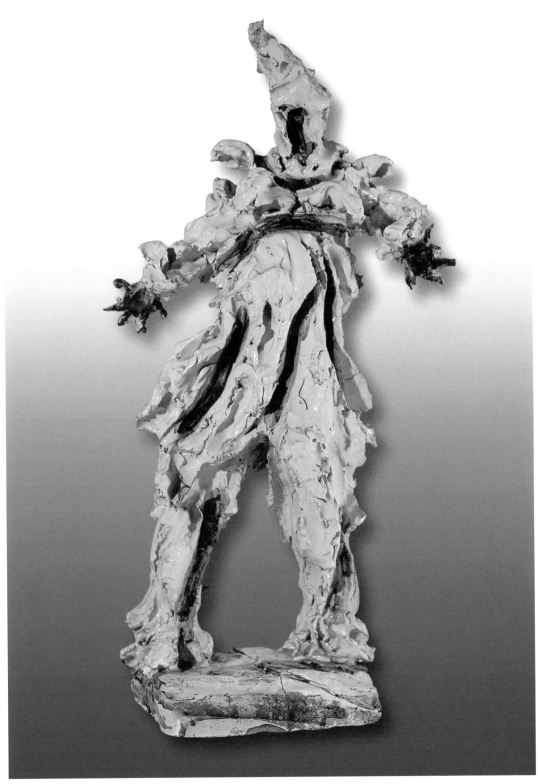

滑稽演員　1948年　陶塑　Borsani收藏

生命需求的類型，它指引人們探究發現嶄新的見解與光纖的延展性，透過創作者實驗音、色之媒介在四次元空間藝術中進展。觀念難以回絕，它們在社會中萌生，直到藝術家和思想家來表現它們。」

第一次空間主義宣言：

藝術是永恆的，然卻有時而盡，但透過藝術家創作完成「動作」過程之後，不但可以繼續保存，人類精神得以永垂不朽。比如宗教，透過虔誠的祭禮儀式，象徵傳達永恆淨化之精神。然而永恆存在並不意味虛幻，而是完成即永恆，甚至達到絕不滅絕。藝術家也伴隨這種精神持久至永遠，縱使媒材已死，而永恆實存的就是這被作出的「動作」。總而言之，藝術家總是為每一種藝術媒介創造更適切、持續更長久的經驗，但當有意識或無意識混淆永恆性與不朽性時，他們亦即已喪失了純粹永恆的「動作」。

我們思考掙脫既定的藝術媒介，從中找回永垂不朽的感知，尤其深信完成「動作」不僅祇是瞬息刹那間，其本身即為實存的永恆。現代人類的精神傾向於卓越的真實性，為臻於單一獨特，往往從每一種媒介提煉出廣博的精神空間。我們拒絕把藝術與科學區隔，乃因藝術家完成「動作」的過程，藝術家參與科學動作，進而引導出藝術動作，皆與兩者有密切關係。人類的精神，透過收音機、電視機，從科學通往藝術，若非經由想像空間，人類難以在畫布、青銅、石膏材質上塑造，想像空間雖無邊際，然必須因應創造性思維，因此鞏固想像創造永恆之價值觀，仍需經由這些新穎物質媒介再形塑。我們深切體認這個事實之後，便沒有任何理由可以摧毀過去，因為媒介本身也是永無止境的，當然深信經由過去的媒介也可以持續發現未來的繪畫，更重要的是，我們要透過新興的媒介，賦予心、眼觀注凝視，期待充滿更精湛的敏銳性。

　　　——封答那、凱瑟林、葉玻羅、米嵐尼共同簽署於一九四七年五月

第二次空間主義宣言：

時間摧毀藝術作品，當宇宙到了終極消逝時，時間與空間將不

丑角　1949年　陶塑
（右頁圖）

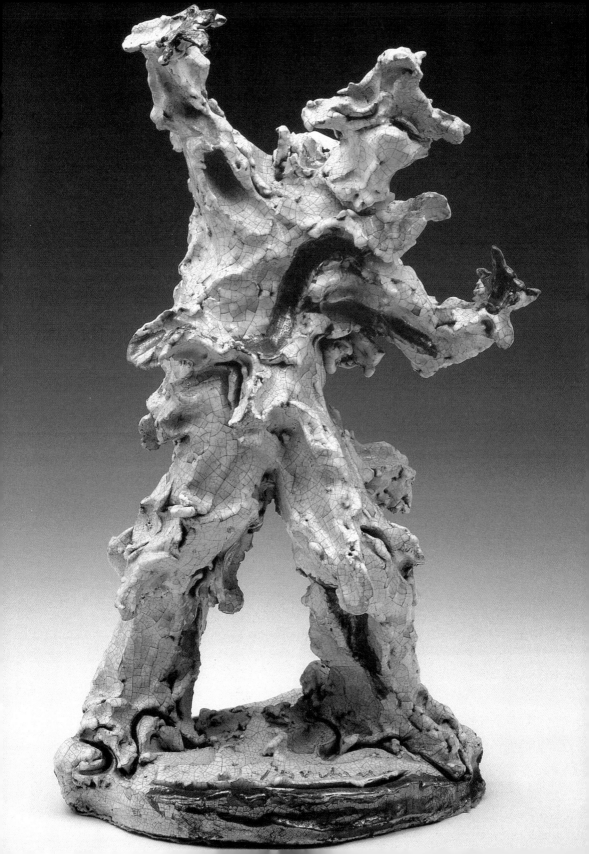

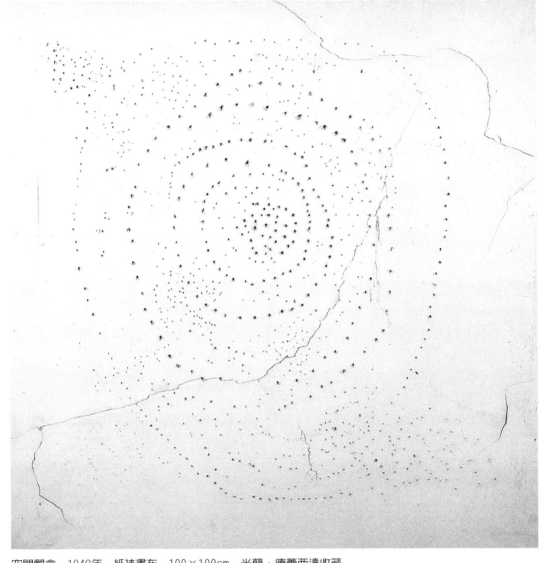

空間觀念　1949年　紙裱畫布　100×100cm　米蘭，德蕾西達收藏

存在，人們將豎立保存沒有記憶的記念碑。我們的目的並非否定過去的藝術，既不安置也非停止生命。我們要畫作脫離框架，雕塑去除玻璃罩，表達藝術展演的氛圍至最後一分鐘，或持續至千年進入永恆。

　　據此，終於運用了科技資源，我們將在天際顯現：

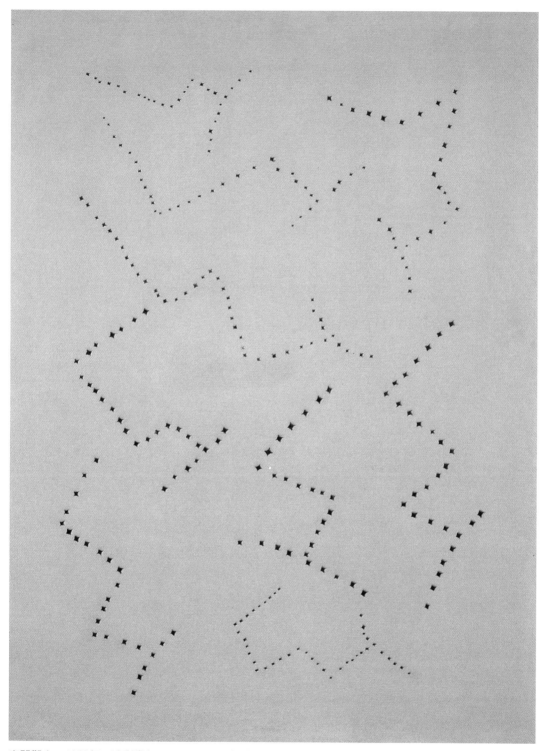

空間觀念　1950年　油彩畫布　85×65cm　米蘭，德蕾西達收藏

人工造形、驚奇彩虹，以及明亮的書寫，藉由收音機、電視機視訊，傳達新的藝術表現。起初，藝術家在自己的象牙塔表現其獨特的感受，在城市中的人們往來觀看，於是藝術家從象牙塔走出進入城市和人們交流互動，在廣闊的藝術領域，讓他見識到藝術家的心智圖像。今日，空間派藝術家必須遠離象牙塔的迷失，衝破氣囊及物質表面，我們將破繭而出，乘火箭飛翔映照於地球上。因此我們並非讚美科技知性之旅，而是要再發現藝術真實的面目及想像，亦即基於尋求創作突破並渴望些許的改變，在自由空間裡，我們已然散播精神之光。

——封答那、都瓦、凱瑟林、葉玻羅、杜勒於一九四八年三月十八日共同簽署於米蘭

空間運動準則之建議

　　一九四六年，封答那仍旅居於布宜諾斯艾利斯，開始倡導空間運動，與他的學生及追隨者，以西班牙文發表了「白色宣言」，次年四月，封答那返回義大利邀集藝術家及建築師在強尼的工作室繼續討論深化了這個主題，於是五月和友人共同簽署發表義大利文版的「第一次空間主義宣言」。封答那並於一九四九年二月五日，米蘭拿威柳畫廊（Galleria del Naviglio），發表「黑光之空間環境」個展，同時發表了九項準則：

1、再確認盧丘‧封答那是空間運動的創始人。

2、空間運動要建議達到新媒介造形，透過藝術家創作安置。

3、他們可以接受空間派藝術家及文本，作為不同方式的表現，使人們感受到從遠古至今相當的藝術進化。

4、巨大的空間革命，在於藝術媒介之進化。

5、畫家、雕塑家聯名簽署空間運動，稱之為「空間藝術家」。

6、空間藝術家使用新媒介，如收音機、電視機、黑光及雷達，這些媒介將為人類智慧帶來更多發現。

7、創造性觀念，來自於空間藝術家在空間的轉化投射。

8、空間藝術家不會再為觀者添加具象主題，而是始之感受經由創造者表達的幻想及情感。

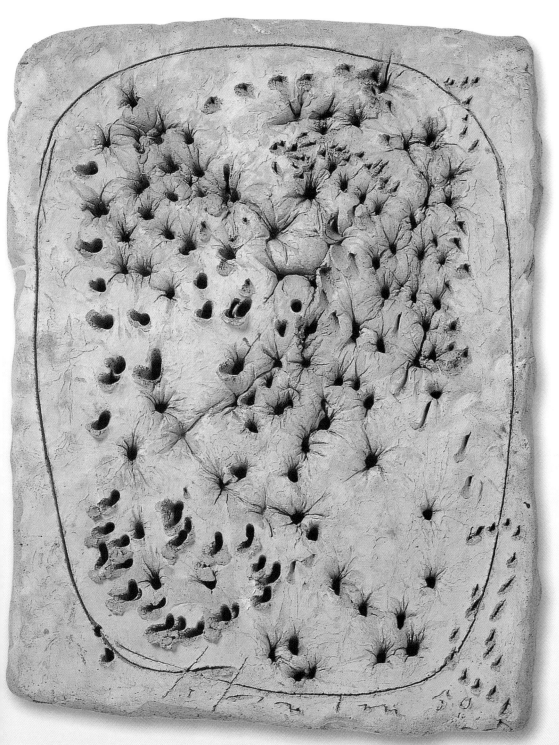

空間觀念　1950年　陶板

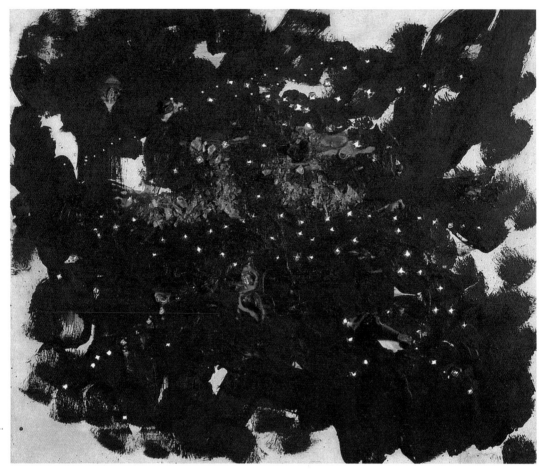

空間觀念　1951年　油彩、玻璃、畫布　57×67cm　巴黎龐畢度藝術文化中心收藏

9、新的意識已形成人類文化，因此不必再描寫人、房子、大自然，
而是要強化創造幻想中的感性空間。

　　上述建議將適用於空間藝術家，同時作爲他們空間運動的一部
分。

——一九五〇年四月二日參與簽署者：封答那、米嵐尼、強尼、葉玻羅、克
里巴和卡達宙

空間技藝宣言：

　　所有的事務皆來自於時間及價值觀之需要。生活媒介之變遷決
定了人類歷史的精神，而其中原始文明則朝向其變革系統，在它們

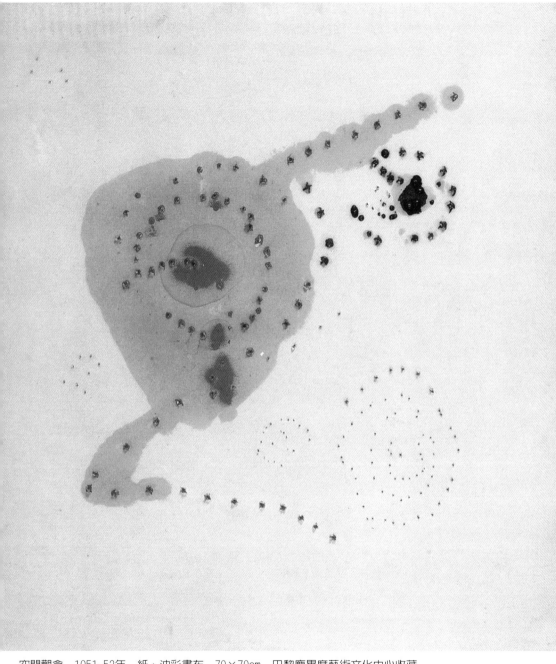

空間觀念　1951-52年　紙、油彩畫布　79×79cm　巴黎龐畢度藝術文化中心收藏

的需求以及所有的形態中取代自身，逐漸演變並形成對立。每個人
和社會生活改變的條件，是建立於生存工作組織。科學發現重力皆

圍繞著每個生活機能的環節。人類逐漸發現新的物理、置放空間及
媒介領域，之前它們不曾存在於歷史中。創造改革思考本質，發現
運用這些造形在紙板上素描及置放小石子，它們並非更加官能性；
描寫完美造形及圖像，可視爲理想眞實的屬性。所有自覺意識中的
物質主義，需要引渡遙遠（指空間）的藝術，構成現今荒誕的事
物。

　　廿世紀人類塑造難以數計的物質文化，且不斷多次反覆表述經
驗，而抽象觀念經由變形才得以進化，然而這段時期並非僅僅祇是
反映了當時人們的需求。因此有必要轉換造形的質素，也需要超越
繪畫、雕塑與詩。現代藝術必然植基於新視覺的需要，例如「巴洛
克」（Barocoo）作品系列即直接反映了這種感覺，它們如同宏大壯

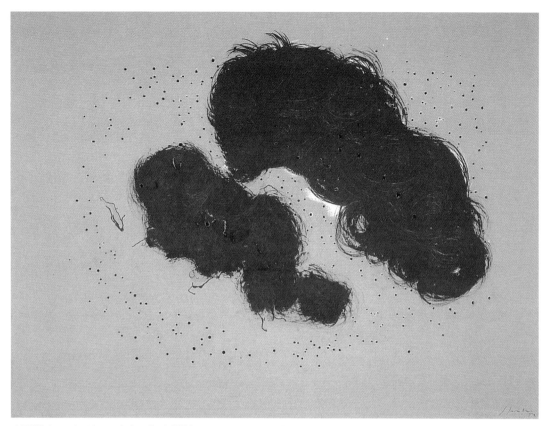

空間觀念　1952年　玻璃、複合媒材　49×64cm　米蘭，封答那基金會收藏

　　觀甚至連結造形時空的意象，鉤勒呈現持續空間運動，這個概念是
人類創造理想本質形式的結果，本世紀首次揭露自然的動力，引起
人類明瞭媒介運動已臻進化點之運動，持續從音樂及美術進入藝術
史時期，而關鍵促使其達於造形藝術之進化。

　　印象派畫家追求光與色，激情跨越時空運動。未來主義以「動
力速度」即表現手法的原則，剔除一些元素，保留重要的感覺，如
瓶子在空間中進展，獨特的造形持續在空間中，源於現代藝術造形
動力的真實與熱力；空間觀念既是繪畫也是雕塑，「造形、色彩、
聲音穿越空間」。藝術家有意識或無意識探討之目的，為透過新媒
介與新材料的實驗，以便於評論藝術之進化。例如：定格影像就是

導引動能精神，具有決定性的實證，爲人類如此轉變而喝采，我們捨棄既有的藝術形式，面對開拓建基於時間與空間的藝術進展。

實存的自然及材料是完美的整體，它們在時空中進展。媒材是進化運動其中的特性之一，它不在其他形式而在運動中，色彩與聲響氛圍同時聯結藝術進展，潛意識隱藏所有的想像，想像的本質通過感知意象，自然而然開啓人類非形象的概念。潛意識中的各個原生質完全改變，接受來自於世界的導引轉向。社會趨勢在結合聚集形式的力量，從而取消了分離。現代科學建立在其元素聯合進展，在全面的宣言與技能中，產生藝術的新意識。

藝術進展源遠流長千年，已經到了綜合概括的時刻。首先，現今整體觀念的蛻變，區隔是必要的，我們概括這些自然要素：色彩、聲響、空間、運動，構成整體所必要的理想媒材。色彩是空間要素，聲響是時間運動的要素，它們彼此在時空中進展。藝術的基本造形包含實存的四次元空間。這些是空間藝術理論的觀念，簡言之，表達部分技術進展的可能性，此即包含實存的四次元空間。

建築是體積、基底、高，及深度，構成空間要素，理想建築的四次元空間是藝術。雕塑是體積、基底、高，及深度，而繪畫則是描寫。

現代建築因使用鋼筋混凝土革命形成獨特風格，體積與律動取代了裝飾風格，在地心引力定律之下，建構獨立自主的堅固性，而新式建築藝術是基於新的媒材介入；現今的空間藝術的媒材包括：霓虹燈、木光、電視，以及四次元空間的理想建築。允許我對未來城市作虛擬幻想，如同人們處於幻想光芒中的太陽城：建造一座隱蔽中心，暗示人類受到原子空間的防護，但最終其組織可能由於美麗的自然介入而連結在一起。談到四次元的空間藝術，所有這些觀念都隱含模糊的或誤謬的。石頭、洞是近似天體的元素，螺旋象徵虛幻空間，這些造形內容在四次元空間裡運行。

人類奢望掌理空間猶如古老的通天塔，而人類眞實征服的空間，是起因於地球及地平線，在此建立千年的均衡美學，因而誕生了四次元空間，體積在空間中成爲眞實的內容。建築空間以及高空氣球，都是人類創造的空間造形，我們從建築空間運動傳達生動的

空間觀念 1954年
蠟筆、畫布
82×65cm
米蘭私人收藏
（右頁圖）

58

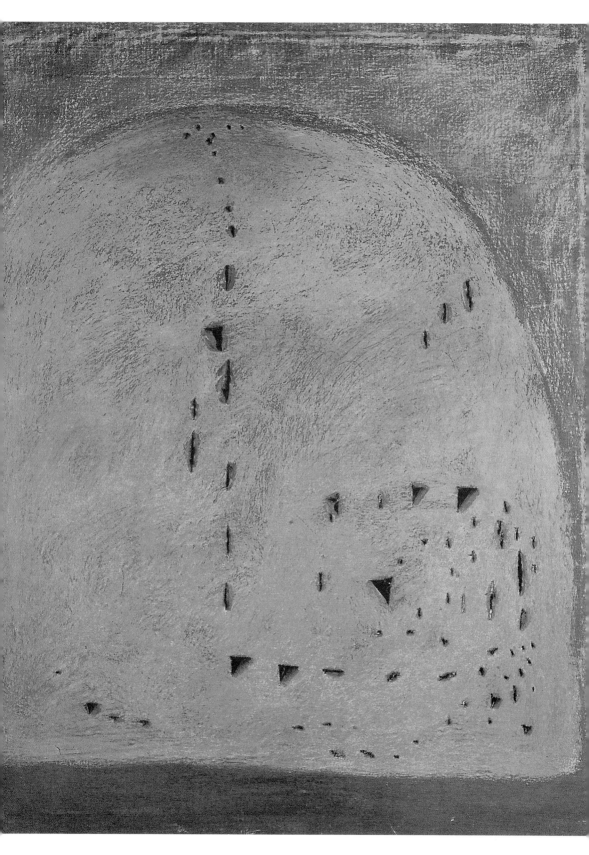

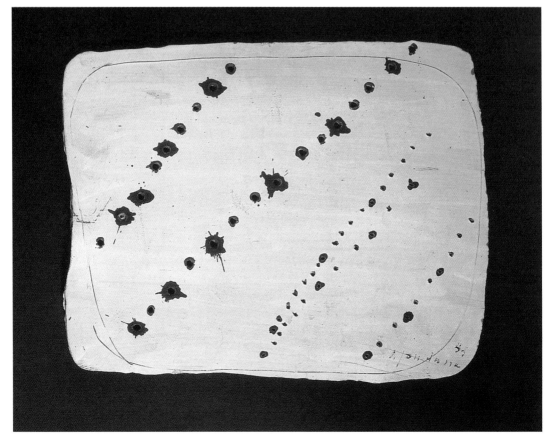

空間觀念　1954年　陶板

藝術幻想。新美學是經由明亮的空間而形成，時間、空間、色彩及
運動觀念是新的藝術，人類潛意識的路徑是一種生活概念；創作者
逐漸開始體悟深入其中。人類創造藝術作品並非永恆，卻持續完成
無窮盡的夢想。

　　　　　——盧丘‧封答那發表於一九五一年第九屆米蘭國際三年展會議

空間藝術宣言：

　　在五年之後，第一次空間藝術宣言中曾付諸許多「事件」，而
這些都發生於藝術領域。我們不會停留於檢視各個行為事件的範
疇，但有必要註明精確的事件，他們必須繼續保存以過阻在「人世

霓虹燈裝置於天花板
1954年（右頁圖）

間眞實的偶然以及所有的感覺」之內，滯留狀況或者疏遠於每一種避免抽離的幻想，成爲無益的、虛空的，甚至分外難解的失望。在這五年中，空間藝術家的感知精確地朝向：視空間爲眞實的，而宇宙媒介之科學、哲學、藝術都是可視的，他們在知識與直覺之間，孕育了人類的精神。我們堅持這項宣言，全面致力於開發微觀空間，創造新的可視境界，探究描寫形象的能量，現今展現「關鍵媒介」與空間觀點，正如「媒介造形」。我們現在重申藝術精神連結的知識，同樣是以直覺的創造力持續去推展。

——安伯羅西尼、強卡洛之、克里巴、德陸基、都瓦、封答那、圭迪、葉玻羅、米嵐尼、莫盧喬、貝威瑞立、魏內絡，一九五一年十一月廿六日晚於米蘭拿威柳畫廊

封答那　空間觀念
1955年
油彩、玻璃、畫布
125×84.5cm
恩德霍芬美術館藏
（右頁圖）

視訊空間運動宣言：

在這個世界上，經由電視即傳達了空間藝術，主要建立於「空間觀念」的理念之上，簽署下列要點：

1、以前，空間被視爲神秘的，如今我們使用新媒介探究造形的生命。

2、在宇宙中的空間仍然是個未知的謎團，我們要以直覺與神秘的感知正視，藝術猶如占卜，隱含象徵性的意含。

以電視作爲一種傳輸工具，我們藉由它來整合觀念，令人興奮的是，自義大利傳達空間宣言，注定重新檢視藝術無窮的可能性。藝術是眞實的恆久，但通常受限於媒介物，因此我們必須經由電視傳達空間藝術，使它持續千年，那怕祇是傳送一分鐘。我們對於藝術表現無盡衍生多元視野，極力探討視覺美學，此時繪畫已不再是繪畫，雕塑已不再是雕塑，書寫的頁碼徒具形式。我們感受到空間藝術家，現今以科技創造藝術，尤甚於往昔且更加專業化。

——安伯羅西尼、布里、葉玻羅、克里巴、德陸基、都那第、德托扶利、都瓦、封答那、拉瑞家尼、米嵐尼、強卡洛之、圭迪、莫盧喬、貝威瑞立、唐克雷第、魏內絡，一九五二年五月十七日於米蘭（這項宣言是封答那準備以電視作視訊傳播）

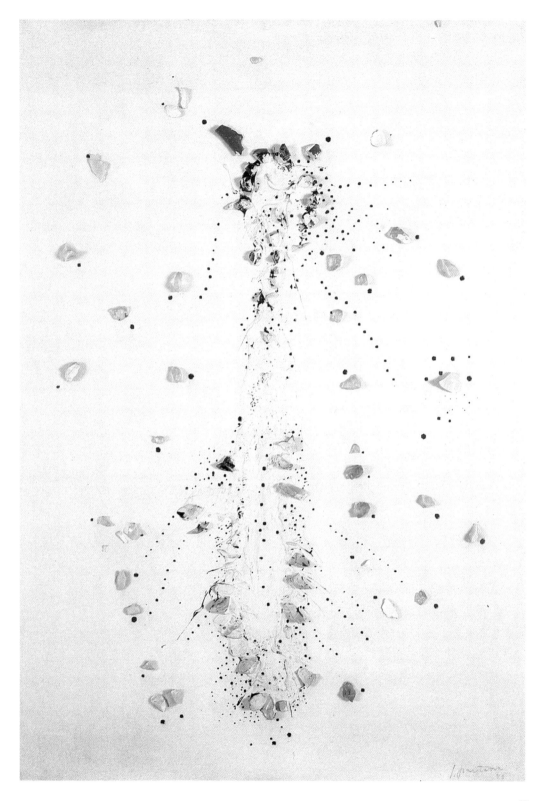

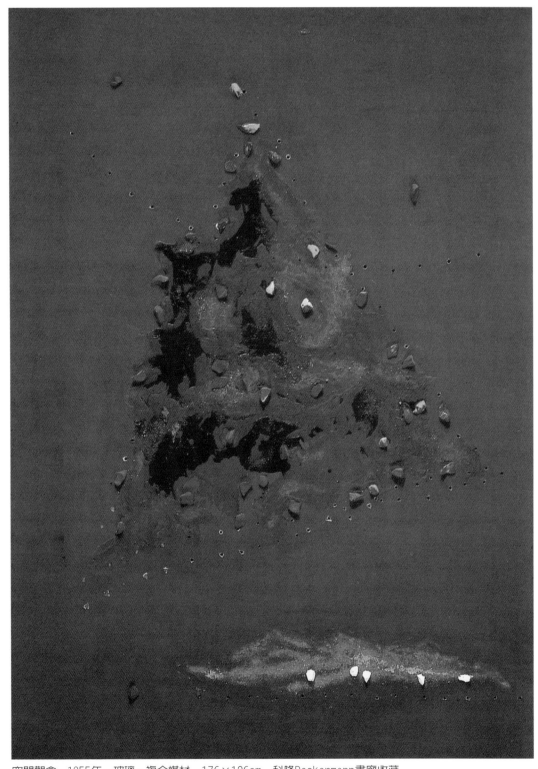

空間觀念　1955年　玻璃、複合媒材　176×126cm　科隆Reckermann畫廊收藏

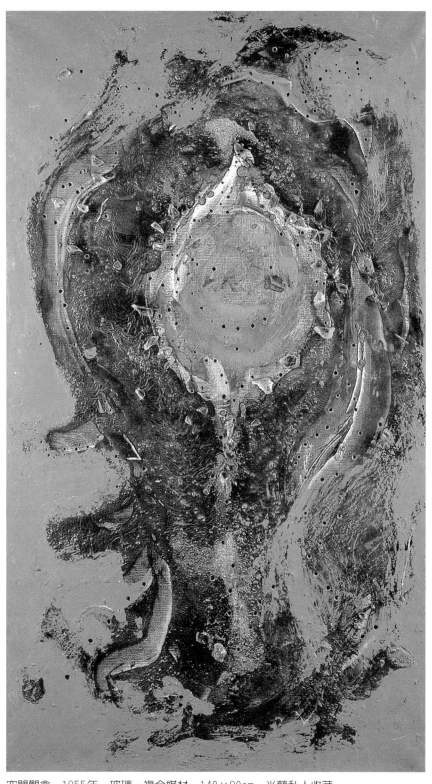

空間觀念　1955年　玻璃、複合媒材　140×80cm　米蘭私人收藏

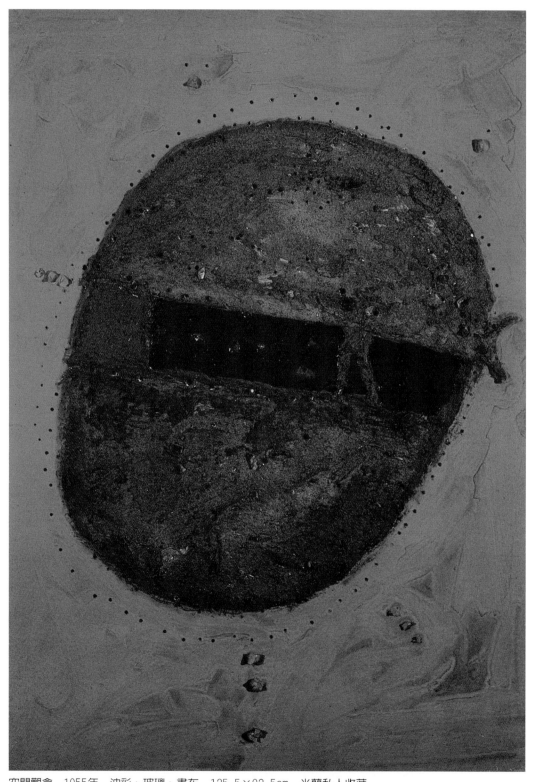

空間觀念　1955年　油彩、玻璃、畫布　125.5×92.5㎝　米蘭私人收藏

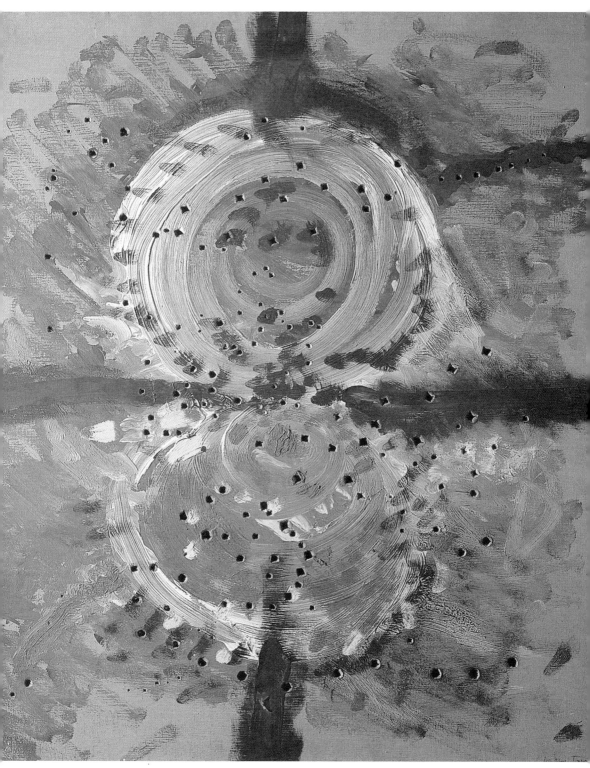

空間觀念　1955年　油彩畫布　70×60cm　科隆私人收藏

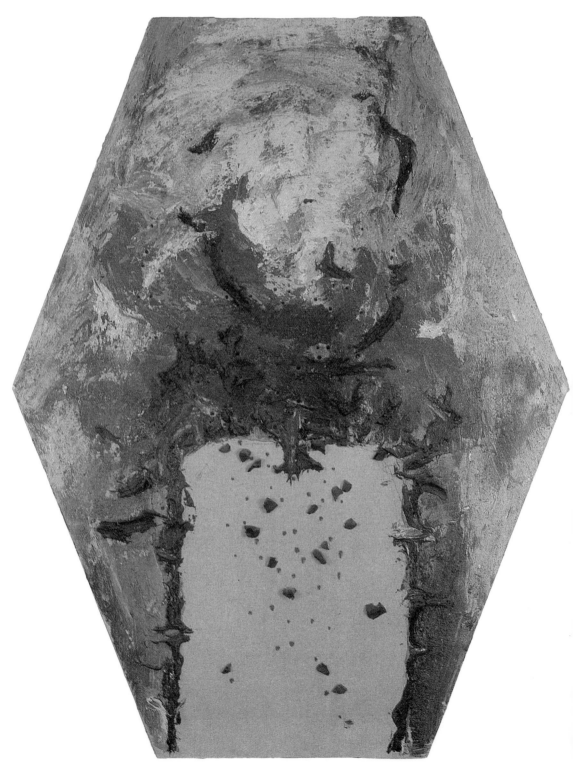

空間觀念／地獄　1956年　玻璃、複合媒材　121×93cm　米蘭，歐里威利收藏

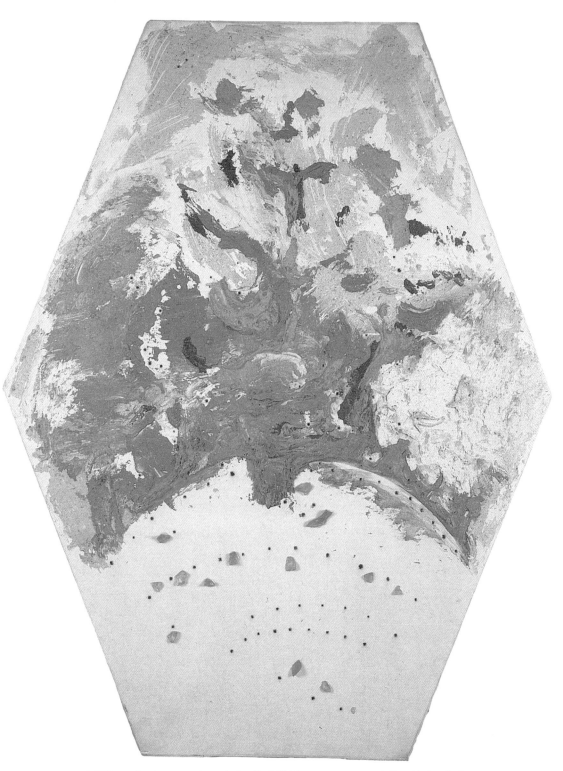

空間觀念／天堂　1956年　玻璃、複合媒材　120×91cm　米蘭，勞瑞尼收藏

一九四七至一九四九年重返義大利致力於
雕塑和陶藝研究

　　一九四七年春天，封答那從阿根廷再度返回義大利，他以其直覺觀延續〈黑人〉的渾厚造形，並積極探討抽象的雕塑風格。是年，封答那和建築設計師札努索（M. Zanuso）、蒙齊（R. Menghi）為米蘭市的一棟建築物外觀修飾裝設陶塑橫飾帶，同時在每一扇窗下方作陶鑲板，這件大型牆面的抽象符號，和他同時期的藝術家杜布菲（J. Dubuffet）也衷情於描寫「牆」的題材有共通的特質：牆本身具有模糊不定的肌理，它淋漓盡致襯托出難以辨識空間的真實感，而所有的痕跡與印記都交織其間。封答那不僅以陶創作出豐富充沛的非形象紋理，而且更加突顯其空間造形藝術。

　　封答那在這段期間，主要以雕塑與陶塑為重心，代表作品如〈天使〉、〈戰鬥〉、〈武士〉以及〈德蕾西達肖像〉，其中〈天使〉是為基內里而作的紀念碑，設置於米蘭紀念墓園。這些作品強調巴洛克式的敏感性，帶有錯綜複雜的縐褶及活躍的動勢姿態。事實上，在二次大戰後，封答那以空間思想貫注靈巧的手，形塑凝鍊出虛實相映的作品，顯然已趨向成熟的階段。

　　在一九四八至一九四九年之間，封答那的空間圖像已十分顯著，表現在素描、膠彩、墨水、鐵雕以及大型的陶塑等媒介，它們同樣具有旋轉的律動及強烈的空間意念，此即象徵空間圖像最直接親近的能量。然而最重要的是，封答那亦在這個時期蘊釀了「洞」繪畫的誕生。

一九四九至一九五二年空間主義中的
黑色玄機

　　一九四九年二月五日，封答那於米蘭拿威柳畫廊，在一個圓形空間中創作，名為「黑光之空間環境」，主要創造了作品與環境的對話關係，這也是第一次空間宣言的實驗性展出。事實上，環境藝

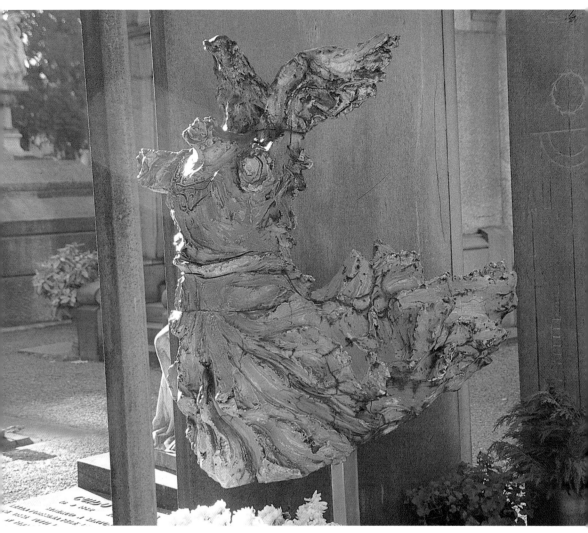

天使　1949年　陶塑　米蘭紀念墓園

術的概念，在廿世紀初的新藝術運動（Art Nouveau）已有跡可尋，當時的藝術家、設計家、建築師將他們的創作理念實踐於生活中各種精緻物件的機能性美感；之後又如雕塑家歐登伯格（C. Oldenburg）把生活器具、小零件作成超大尺寸，置於自然空間使其融合，以及六〇年代崛起的「貧窮藝術」（Arte Povera）與「極限藝術」（Minimal Art），這些藝術思潮的特質之一，皆強調藝術與空間、環境之間的關聯性，顯然封答那當時製作以黑色燈光照射的空間環境，堪稱爲創作環境藝術的先驅者之一。

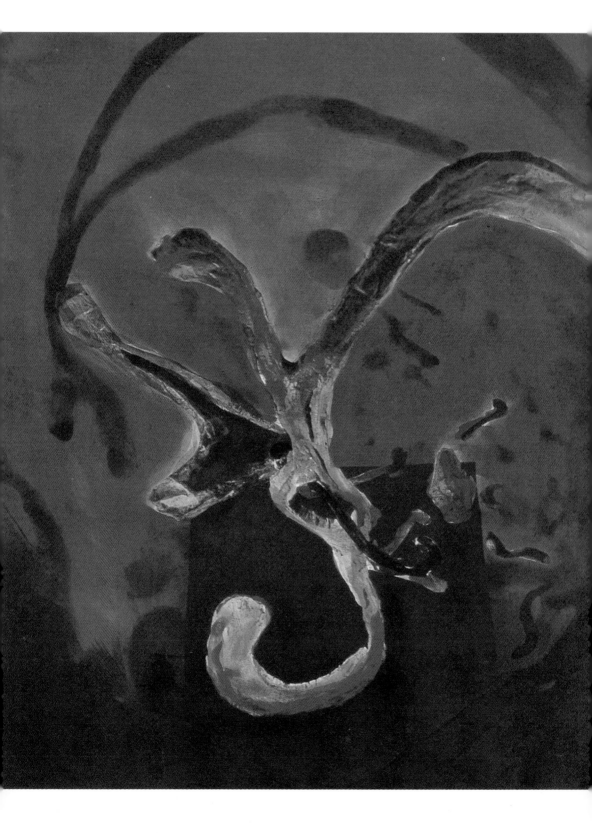

〈黑光之空間環境〉是整體非定形手法表現，以磷光彩繪造形懸掛在天花板上，造成空間旋轉浮動的視覺效果，整個空間完全呈現黑色，當觀者進入這個奇異空間時，彷彿完全置身於孤島，頓時會產生一股震憾心靈的感受；更確切地說，人類對於本身的知識、潛意識以及受媒材轉換時空變異的反應，都會喚起不同層面的影響，重要的是封答那不只是展出繪畫與雕塑，而是體現了一種穿入空間辨證的場域。文化評論家暨哲學家葉玻羅曾論及：封答那的藝術觀的來源，也是本世紀的重大分野，是對真實空間特質進行不遺餘力的探索，融合了智慧與感性，用新媒介造形和色彩，使人感受到豐盈的意含，人進入有限的空間中卻擴展至與無限的宇宙交流互動，在時光流逝中展現了創作者的觀念才情；空間隱含投射出介於理性觀念的困惑與造形色彩之間的推演，及其間相互持續永無休的運動關係。在這展覽之後，封答那忽然有了劃時代的驚人之舉，朝畫布戳入了「洞」孔，打破了二度空間的規範，邁向另一新的里程碑。

一九四九年是封答那達到黑色環境關鍵性的一年，同時也是密集倡導宣傳空間主義宣言的一年。封答那於一九四七年三月，自阿根廷返回義大利米蘭，於五月正式發表「第一次空間主義宣言」，闡述「永恆性」與「不朽性」，提出創作過程「動作」的重要指標性，以及有別於媒介「動作」才是恆久的。在現代藝術中，新的科技自覺意識產生新的「動作」，此即藝術家參與科學動作，進而引發導出藝術動作，皆與兩者有密切關係。人類的精神，透過收音機、電視機，從科學通往藝術，道理如同若非經由想像空間，人類難以將精神落實在畫布、青銅、石膏、塑膠固體材質上塑造。傳統媒介仍舊在新世界中被使用，無關乎取消或與過去分割，主要意圖為進化之需要。

封答那是空間派藝術家，也被視為藝術進化論者，事實上，在他的「白色宣言」內容裡，已明確揭露其目標，並且在一九四八年三月的「第二次空間宣言」反覆出現。例如：「自由的繪畫脫離框架，雕塑去除玻璃罩，表達藝術氛圍至最後一分鐘，或持續至千年進入永恆」。一九五〇年四月發表「第三次空間宣言」（即「空間

黑光之空間環境
1949年　膠彩、紙板
21×17.5cm
米蘭，德蕾西達收藏
（左頁圖）

73

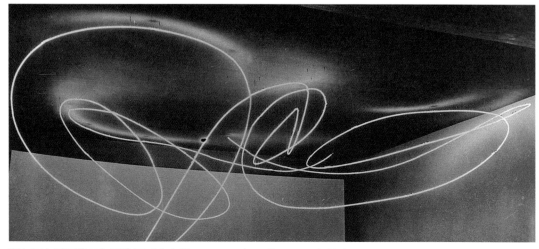

第九屆米蘭國際三年展裝置「光空間」　1951年　長100m、燈管直徑18mm

運動準則之建議」），重申「巨大的空間革命，在於藝術媒介之進
化」。藝術家創作使用新媒介，如收音機、電視機、黑光、雷達以
及所有的媒介，將促使人類智慧帶來更多發現，而創造性觀念則來
自於空間藝術家在空間轉化投射，同時強調在自由邊緣近乎「行為
態度」的表現。空間藝術家不再為觀者添加具象主題，而是感受經
由體會創造者的幻想及情感去自我詮釋作品。

　　封答那創作「洞」系列之誕生，也蘊含著新技藝適時拓展的關
係，他使用銳利的鑿子或刀子，在單色畫布、紙張或紙張裱褙布
上，刺出洞孔或割出幾道裂口，在燈光照明下切口映入投射出微妙
的光影變化。一九五二年五月十七日，封答那發表「視訊空間運動
宣言」，並於米蘭電視頻道（RAI-TV）現場發表實驗創作：洞與光
影像運動。「洞」系列正是象徵空間派理念的延伸，封答那以
「洞」的實驗作品連結其空間經驗。回顧空間經驗比較著名的，其
一是〈黑光之空間環境〉，其二是在一九五一年舉辦的第九屆米蘭
國際三年展，封答那和建築師巴德沙利、葛瑞索笛創作〈光空
間〉，利用霓虹燈管圍繞成蔓藤般光圈的場景，長一百公尺，燈管
直徑十八公釐，裝置於展場大廳樓梯至天花板。在三年展同時舉辦
的國際會議中，封答那發表宣讀「空間技藝宣言」主張：時間與空

空間觀念　1956年
玻璃、複合媒材
78×64cm
漢堡私人收藏
（右頁圖）

74

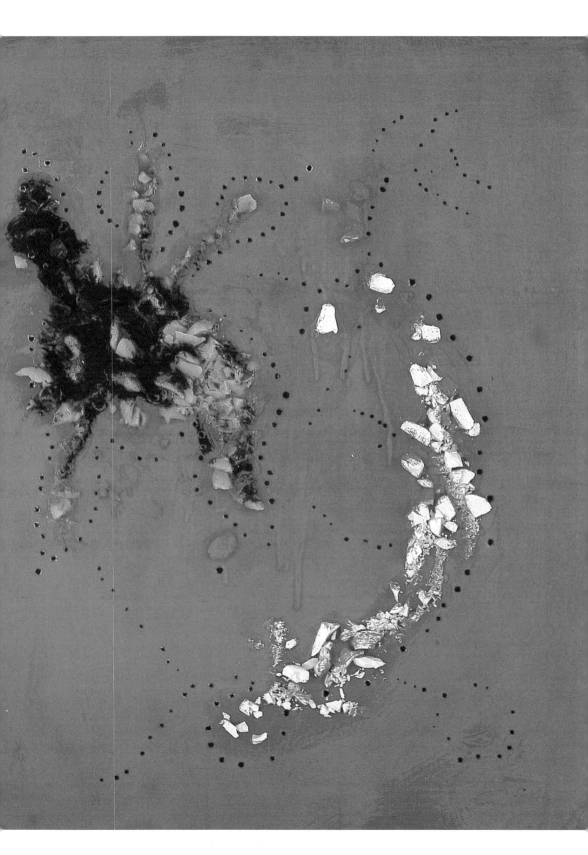

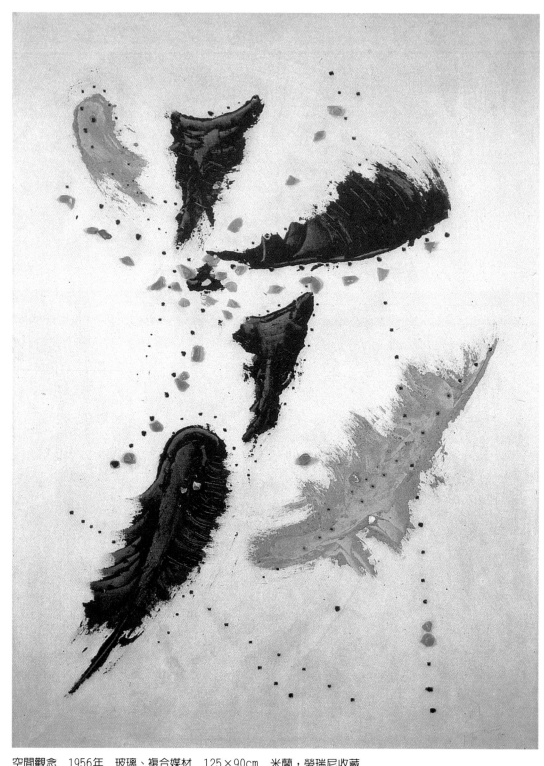

空間觀念　1956年　玻璃、複合媒材　125×90cm　米蘭，勞瑞尼收藏
空間觀念　1956年　玻璃、複合媒材　100×81cm　巴黎龐畢度藝術文化中心收藏（右頁圖）

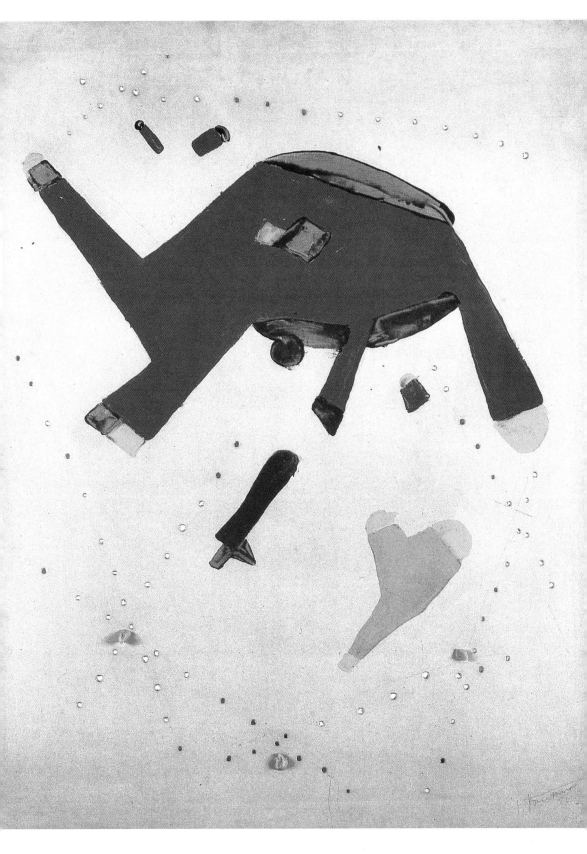

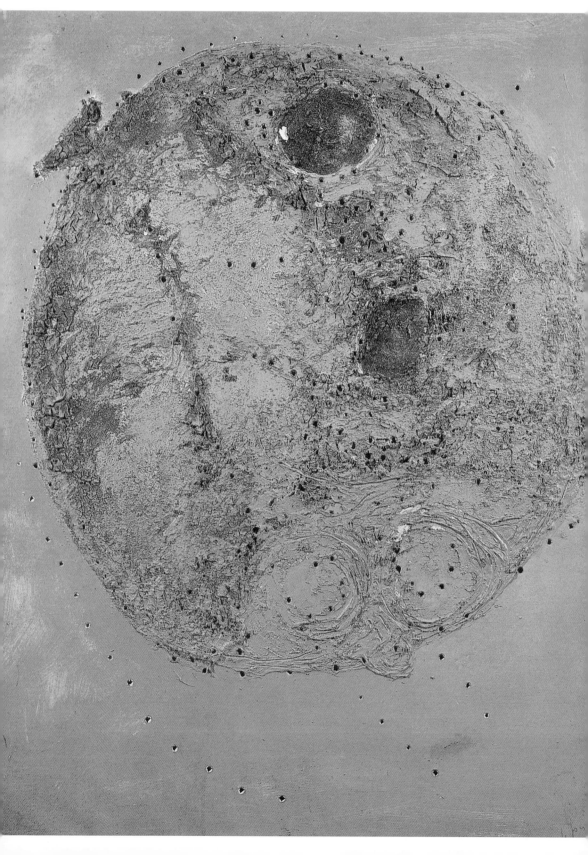

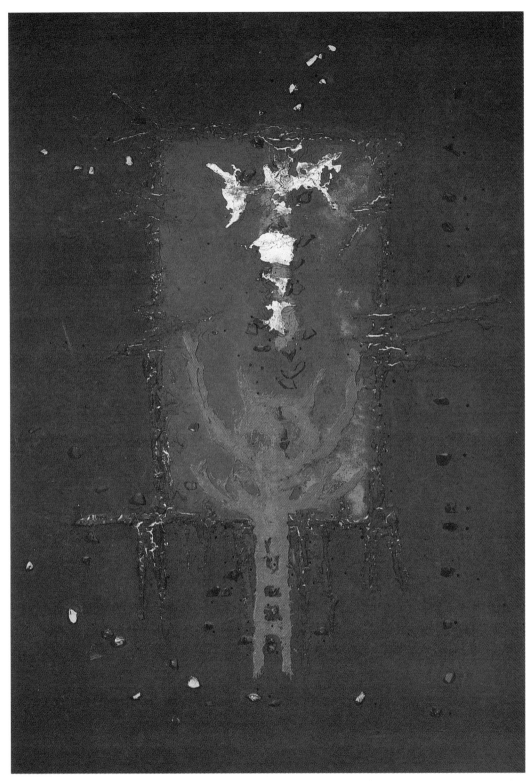

空間觀念／耶穌受難圖　油彩、玻璃、畫布　176×125cm　米蘭當代美術館藏
空間觀念　1956年　油彩、複合媒材　98×78cm（左頁圖）

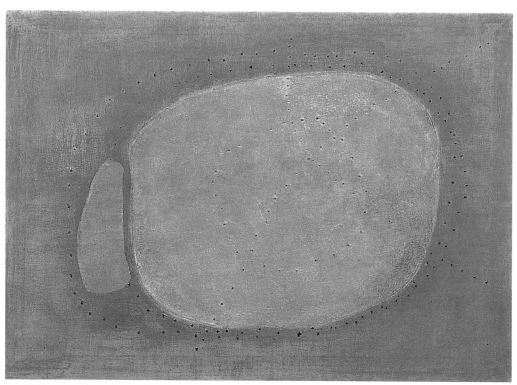

空間觀念　1956年　蠟筆、畫布　114×164cm

空間觀念　1957年　蠟筆、畫布　70×100cm　米蘭當代美術館藏

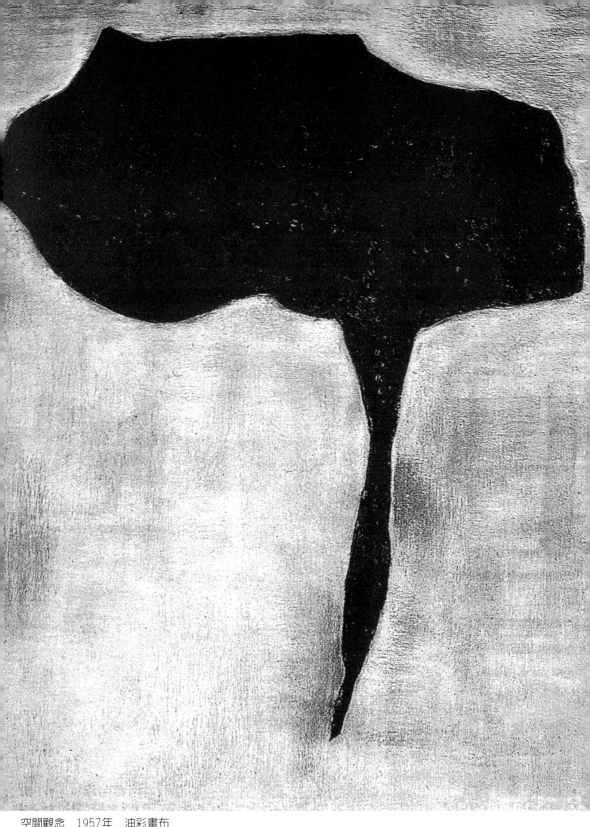

空間觀念　1957年　油彩畫布

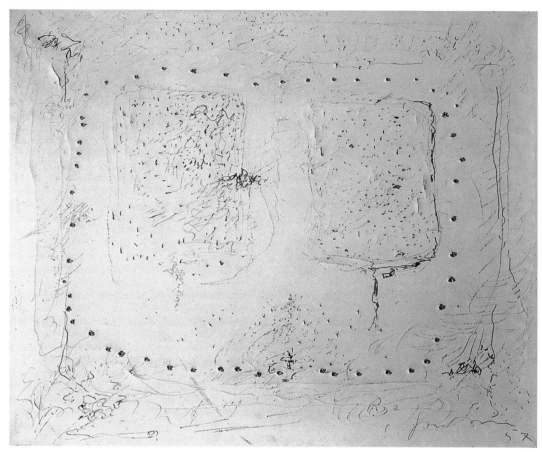

空間觀念　1957年　油彩、紙

間命名之重要意義，在於開啓解構傳統建築空間存在於萬有引力之
辨識，優美且飽含驅動力。於此再次強化「白色宣言」的宗旨。

　　試歸納封答那的空間主義，創作所衍生瞬間的純粹「動作」是
側重於觀念、去物質化，那麼永垂不朽顯然是他追求的終極精神。
在五〇年代末至六〇年代期間的「觀念藝術」，如克萊因「空」的
概念和曼佐尼「藝術家的大便」，和封答那講求切入與戳洞的過
程，或多或少在某種程度上有接近的觀念。回顧一九一四年，盛利
亞達（A. Sant'Elia）在未來派建築宣言「我們的材質與精神」中提
到此，並諸多讚揚釋放動能以及可視與不可視的觀點。未來主義強
調「動力」的表現手法，他們對直覺及各方面感官記憶經驗連結的

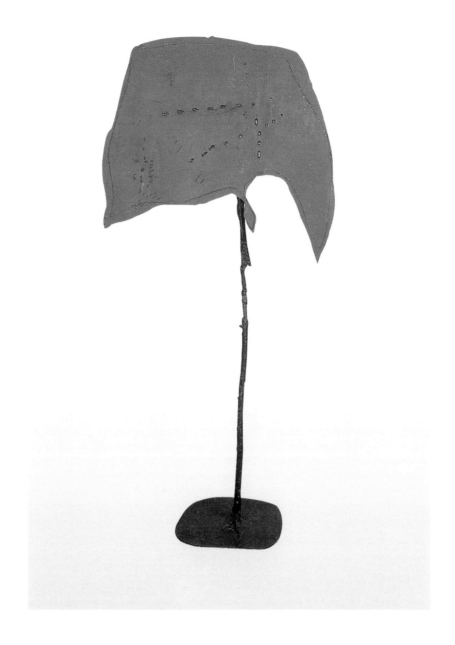

空間觀念
1957年 鐵雕
115.5×52×24cm
羅馬，巴尼卡利收藏

「並時性」，從而影響後來的構成主義、達達及超現實主義等藝術思潮；事實上，空間主義延伸發現與創造系統的無止境，乃是經由完全抽象構成及未來派風格，每一種行為均在空間持續發展，而任何純熟的情感，均以直覺來體現。

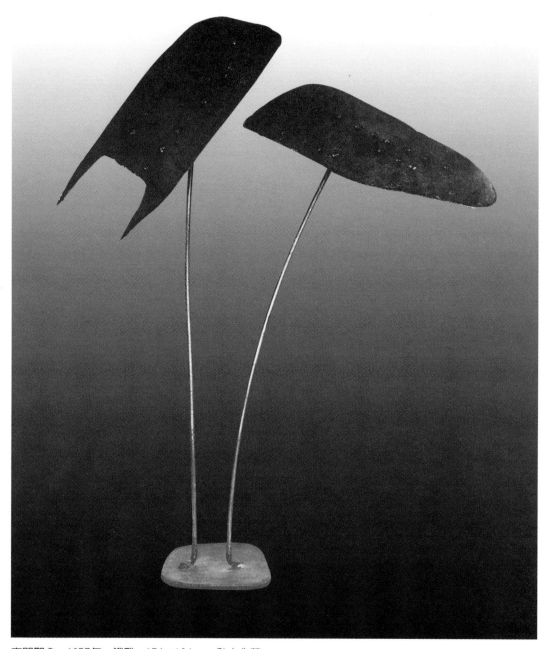

空間觀念　1957年　鐵雕　174×134cm　私人收藏

廣 告 回 郵
北區郵政管理局登記證
北 台 字 第 7166 號
免 貼 郵 票

藝術家雜誌社　收

100　台北市重慶南路一段147號6樓

6F, No.147, Sec.1, Chung-Ching S. Rd., Taipei, Taiwan, R.O.C.

Artist

姓　　名：　　　　　　　　　　　性別：男□ 女□ 年齡：

現在地址：

永久地址：

電　　話：日／　　　　　　　　手機／

E-Mail：

在　　學：□ 學歷　　　　　　　職業：

您是藝術家雜誌：□今訂戶 □曾經訂戶 □零購者 □非讀者

客戶服務專線：**(02)23886715**　E-Mail：**art.books@msa.hinet.net**

藝術家書友卡

感謝您購買本書，這一小張回函卡將建立
您與本社間的橋樑。我們將參考您的意見
，出版更多好書，及提供您最新書訊和優
惠價格的依據，謝謝您填寫此卡並寄回。

1.您買的書名是：＿＿＿＿＿＿＿＿＿＿＿＿＿＿＿＿＿

2.您從何處得知本書：

☐藝術家雜誌　☐報章媒體　☐廣告書訊　☐逛書店　☐親友介紹

☐網站介紹　☐讀書會　☐其他

3.購買理由：

☐作者知名度　☐書名吸引　☐實用需要　☐親朋推薦　☐封面吸引

☐其他＿＿＿＿＿＿＿＿＿＿＿＿＿＿＿＿＿

4.購買地點：＿＿＿＿＿＿＿市（縣）＿＿＿＿＿＿書店

☐劃撥　　☐書展　　☐網站線上

5.對本書意見：（請填代號1.滿意 2.尚可 3.再改進，請提供建議）

☐內容　　☐封面　　☐編排　　☐價格　　☐紙張

☐其他建議＿＿＿＿＿＿＿＿＿＿＿＿＿＿＿

6.您希望本社未來出版？（可複選）

☐世界名畫家　☐中國名畫家　☐著名畫派畫論　☐藝術欣賞

☐美術行政　☐建築藝術　☐公共藝術　☐美術設計

☐繪畫技法　☐宗教美術　☐陶瓷藝術　☐文物收藏

☐兒童美育　☐民間藝術　☐文化資產　☐藝術評論

☐文化旅遊

您推薦＿＿＿＿＿＿＿作者 或 ＿＿＿＿＿＿＿類書籍

7.您對本社叢書　☐經常買　☐初次買　☐偶而買

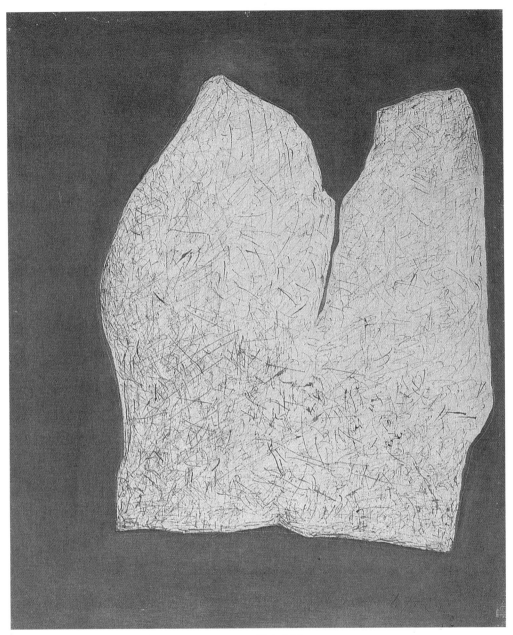

空間觀念／形　1957年　油彩、紙　100×80cm　私人收藏

一九四九至一九五三年宇宙空間美學的
「洞」與「切割」

　　封答那的「洞」源始於完整單一空間，它們同樣是在自然空間

中所被創造的事件，不僅反映了建築學空間、空間立體經驗，以及空間造形適應的機動性，而且即時衍生更活潑的戲劇化效果。封答那進一步引介純粹的物理表面空間戳洞，此時的空間已不再是地表的，既非透視的，也非純粹的物理現象，而是隱喻的宇宙空間。這並不是限定閉鎖的表面空間，而是在表面破裂之後，開啓了綿延無盡的空間：「洞」是破，它不同於建築空間的「霓虹燈」，正如後來發展的「切割」裂口等符號，在傳統繪畫中呈現了空間的新觀念。無獨有偶，科學家愛因斯坦卻是新空間概念的締造者，他認爲空間本身就充滿力量，它不是宇宙天體的舞台背景，而是其中的活躍演員，顯然宏觀宇宙圖像的先決條件，非空間概念莫屬，與封答那以藝術切入「空間觀念」同樣對這個主題探究，深入開拓了一番新境界。

然而有趣的是，在愛因斯坦「相對論」空間表面變化最使人好奇的「黑洞」一說，描述像是空間薄膜中極深的凹陷，似乎深邃得連光也難以滲入，反觀封答那從心靈層次的視角得到靈感，發現了洞的傳奇及神秘體系，造就這些帶有強烈爆破性的符號，開啓了無窮的宇宙空間，更確切地說，它們是一種象徵計畫的空間性，「洞」空間語彙構成封答那的宇宙觀，據此「空間觀念」命題不斷地深入詮釋其含意，再回溯「觀念藝術」（六〇年代中期至七〇年代初期），對於他自己所探討光的經驗有深切的承接性與呼應性。封答那曾談論「洞」的概念：「在透視之外……發現新的空間宇宙：在畫布上戳洞。我創造了無窮的空間原

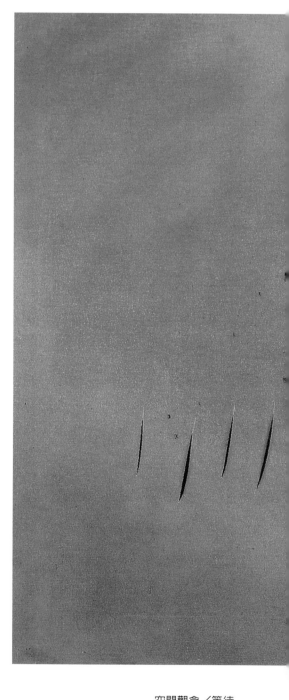

空間觀念／等待
1958年　切割油彩畫布
98×135cm
米蘭，封答那基金會
收藏

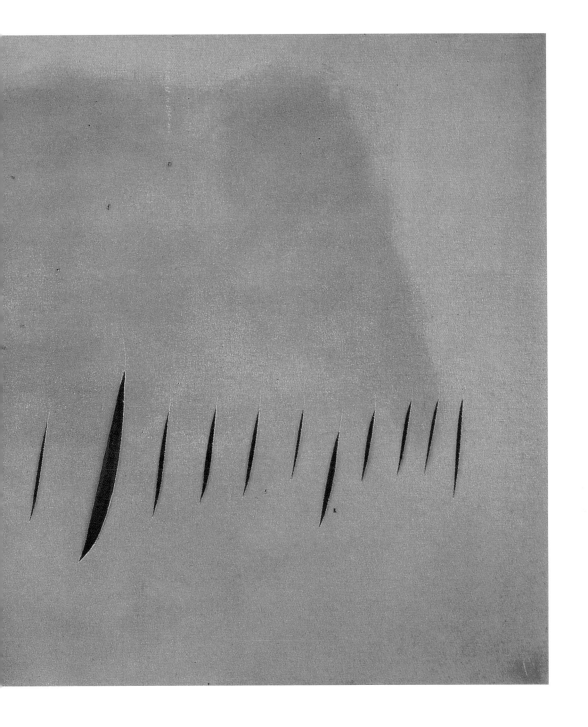

是基於藝術直覺，而觀念就已經呈現在那兒，它是新空間相應於宇宙空間……，戳洞、切入，穿透光明進入無限，再也沒有作畫的必要……。人們以為我專搞破壞，其實不然，我在建構空間美學，使

空間觀念　1958年　油彩、紙

繪畫突破傳統窠臼，擺脫一般人對藝術的看法……。它是一種美學
的品味和理由。」

　　封答那創作的「洞」孔探討始於一九四九年，確立空間主義的
產生，並在一九五二年於米蘭拿威柳畫廊（Galleria del Naviglio）第
一次展示其「洞」空間藝術個展。一九五三年四月個展於梅蝶西瑪
（Medesima）畫廊。直到一九五四年夏天，封答那以「空間觀念」
參加第廿七屆威尼斯視覺藝術雙年展，他創作一個黑繪畫空間，展
示十件雕塑、一件陶盤以及九件不同尺寸的「洞」繪畫系列作品。
之後，封答那鍥而不捨地在單色畫布上戳洞、切入，反覆錘鍊，繼
而衍生在畫面上作星狀放射刺穿孔，迸發強烈旋轉新秩序的造形語
言，形成優雅的節奏感，而這些繪畫如同雕塑空間展現豐富的肌
理。這個時期，封答那也在金屬片上戳洞及切割，銳利燦爛的閃光

空間觀念／等待
1958年　切割油彩畫布
98×135cm
米蘭，封答那基金會
收藏（右頁圖）

空間觀念　1958年　油彩、紙、畫布　135×98cm　慕尼黑Bayerische收藏

空間觀念　1958年　墨水、複合媒材、畫布　165×127cm　米蘭T.F.R藏

空間觀念　1958年
墨水、複合媒材、畫布
100×81cm
米蘭T.F.R藏（右頁圖）

片，呈現凹凸起伏的線性變化，給予觀者相當異樣的視覺效果。檢視封答那的想像空間路徑，其一是直接依循宇宙進化的節奏律動，以雕塑、陶塑，以及環境藝術，表現出自由奔放的靈活爆發力；而另一方面則是發現洞與周圍外觀佈滿漂泊象徵星羅棋佈的細石子，形成一種對比性張力，近乎動靜觀想之沉思。

　　封答那藉由戳穿切割的「洞」孔，紮實地突破了自文藝復興以來的傳統繪畫，直言之，這個傳統便是在二度空間的畫布上展現實質或幻覺的三度空間，儘管在當時現代藝術理念創新迭起，但在封答那看來仍然不夠透徹，因為他認為以戳洞、切入，才能跨出真實的空間。例如戳洞、切入的作品，讓畫布與底框保持一段距離，強調兩者之間的實質空間原是作品的一部分，而在刀痕或洞內面變形曲折，根本就是三度空間的物體。他又在陶藝作品上戳洞，留下淋漓盡致的洞痕，不同材質上展現一致性思考的延續性，而且封答那的「洞」有別於傳統造形，它不但引介了無限的空間幻覺，也再現突顯了媒介與符號的另類意義。至於論述方面的推衍，在一九五一年，則有文化評論家葉玻羅為空間派所撰寫的《空間成為可塑的媒介》，空間派藝術家則有杜瓦（G. Dova）、克里巴（R. Crippa）等人，以封答那為首，將空間主義形成一個運動，繼而影響義大利五〇年代由巴伊（E. Baj）、丹傑羅（S. Dangelo）、可倫布（J. Colombo）創始的「核子繪畫」（Pittura Nucleare）。一九五三年四月，封答那個展「洞」繪畫系列作品在米蘭拿威柳畫廊展出，於畫冊中明白強調：不僅是繪畫或雕塑空間，而是整體的空間觀念藝術。最後並重申，自由的主體性是智慧的象徵。

天體星群的繪畫

　　自一九五三年以來，封答那不只在畫布戳洞並賦予色彩，同時亦在畫面上添加玻璃碎片複合媒材，更進一步創造了空間的複雜性，突出畫面的碎片與洞形成強烈對比，遊戲色彩與光影之間產生幻覺的可能性。封答那在畫面上鋪陳細石子，構成抽象情節的韻律伴隨著充滿星辰隱喻之洞孔，在浩瀚的空間中，材質與隱喻交織形成均衡對照的關係。

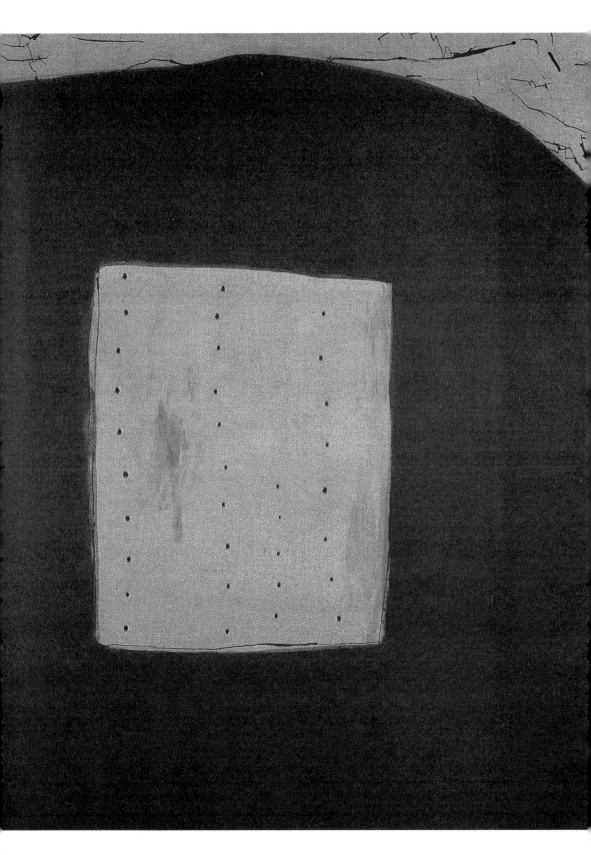

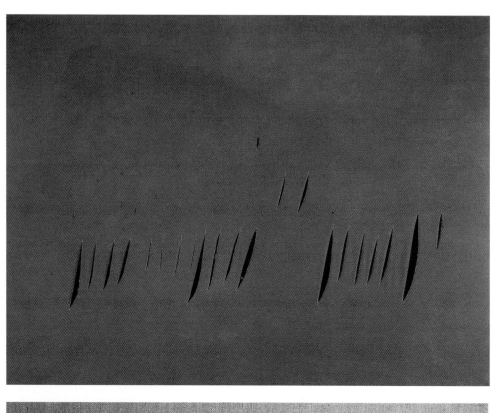
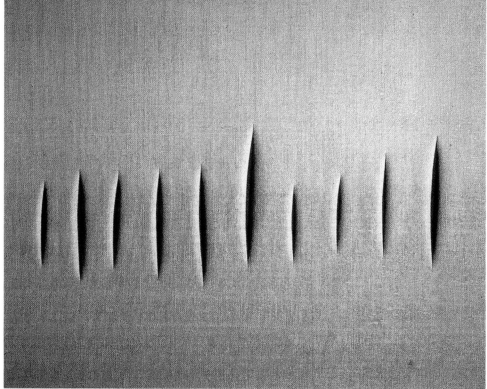

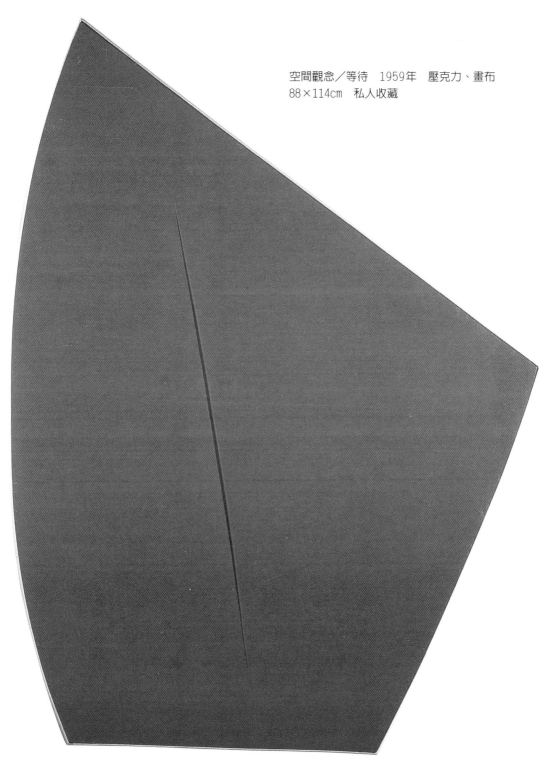

空間觀念／等待　1959年　壓克力、畫布
88×114cm　私人收藏

空間觀念／等待　1959年　切割油彩畫布　97×130cm　米蘭，封答那基金會收藏（左頁上圖）
空間觀念／等待　1959年　油彩畫布（左頁下圖）

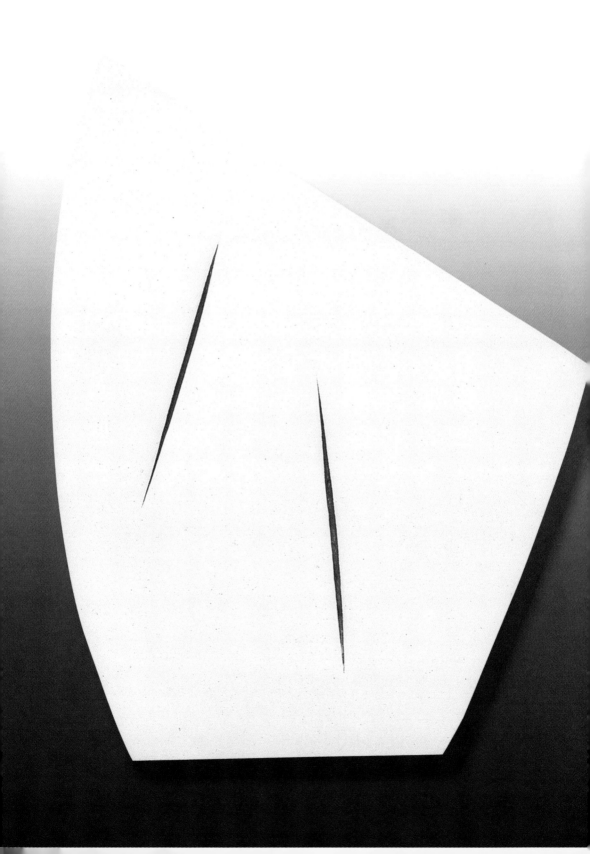

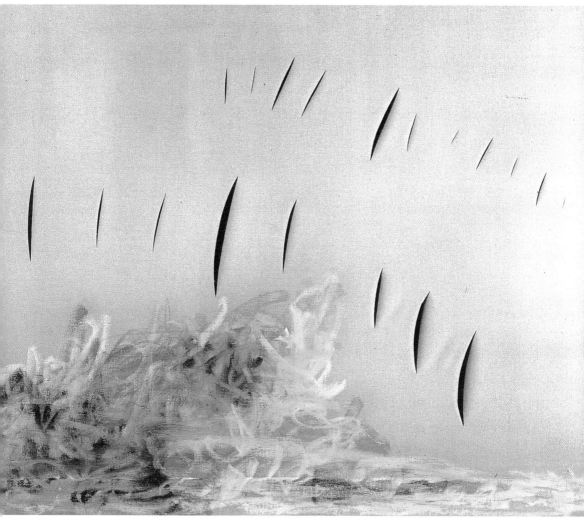

空間觀念／等待　1959年　蠟筆、畫布　81×100cm　米蘭Freda藏

空間觀念／等待
1959年　壓克力、畫布
118×88cm　私人收藏
（左頁圖）

抒情的「石膏」及「墨水」繪畫

　　封答那的「石膏」系列作品含有深邃濃郁的色調，其特點是用石膏、蠟筆混合描寫，具有豐厚的肌理層次，整體調子宛如地質學或像是呈現月球的表面；畫面描寫圓的造形、矩形以及不規則四邊形，構成懸浮而穩重的狀態，或者如根莖的形狀，既像花形又類似蝴蝶狀的化石。

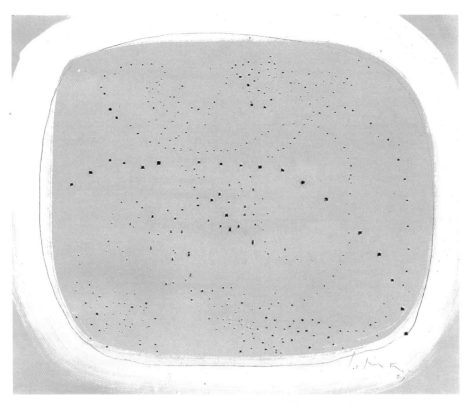

空間觀念　1959年　油彩、蠟筆、畫布　40×55cm　米蘭，德蕾西達收藏

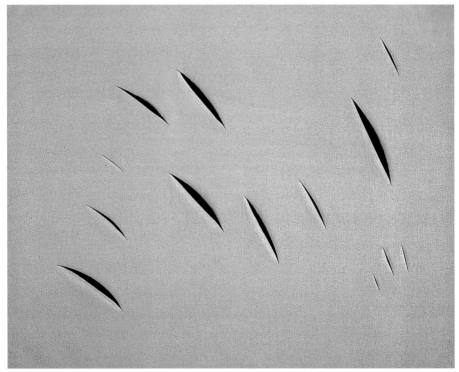

空間觀念／等待　1959年　油彩畫布

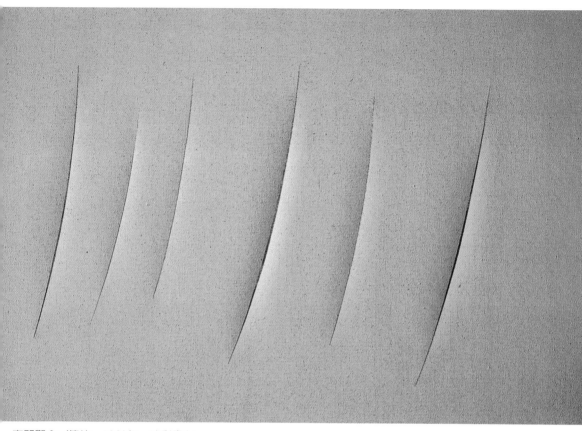

空間觀念／等待　1960年　油彩畫布

　　「石膏」作品以褐色、灰色、深綠色表現於畫布上，而在其中
的「洞」則顯得更為確定而深沉，甚至衍生成撕裂的效應。封答那
展現素描即「動作」的創作態度，運用自由真實抽象的書寫，使複
合媒材呈現優雅抒情的色調，然而其探討主題則是宇宙空間，反照
激越奔放的情懷。

充塞爆炸性的「自然」球體

　　到了六○年代，封答那的作品呈現兩趨向發展：其一是「巴洛
克」系列屬於比較典型的非形象作品，其二就是展現更廣闊浩瀚的
符號，亦即純粹激發媒材與符號的對比關係，馳聘於這兩趨化的同

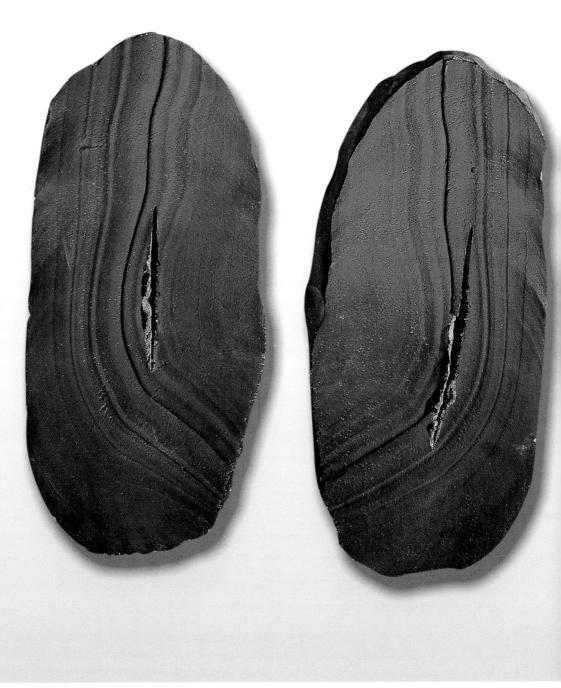

空間觀念／自然　1959年　陶塑

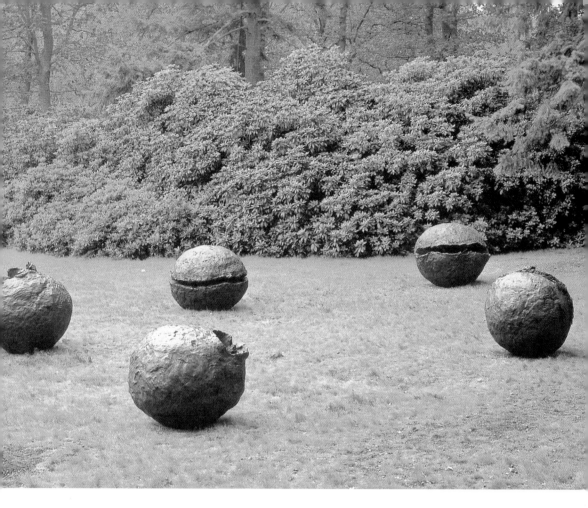

封答那　五個青銅雕塑
直徑：97／92／92／
102／110cm
荷蘭Otterlo國立美術
館藏

時發展，封答那顯得更能揮灑無窮盡的創造力，而隨心所欲了。分析六〇年代，解讀封答那的系列作品發展依序，如「洞」、「切割」、「石膏」、「小劇場」、「橢圓」、「新雕塑」以及「油彩」、「自然」、「金屬切割」等全方位實驗探索，這些自由意志的造形語言皆屬於早期創作經驗的積累。從另一方面來看，封答那與歐洲藝壇保持靈活的對話，如當時的藝術思潮「普普藝術」、「觀念藝術」、「新抽象藝術」以及「超現實藝術」，封答那以其「空間觀念」回應了前衛氛圍的反動特質。

圖見 102、103 頁

　　封答那的「自然」球體，乍看像是銀河系墜落的隕石球，凹凸不平的窟窿洞，整體造形具有原始太初的美感。「自然」以猛暴激情的手法爲之，相較於戳洞與切割，實有過之而無不及，此作最初在阿比索拉用粗陶爲素材，封答那以棍棒於陶塑球體撞擊出凹洞，

101

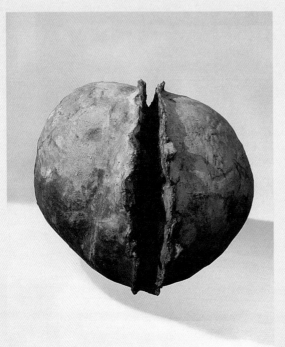
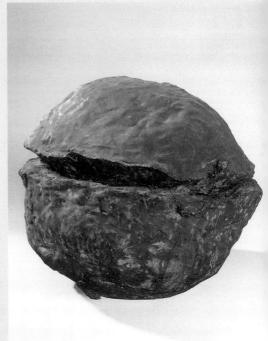
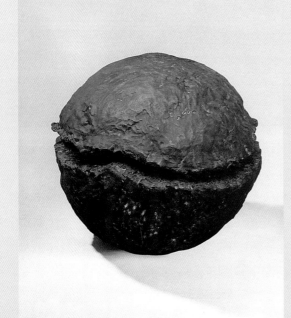
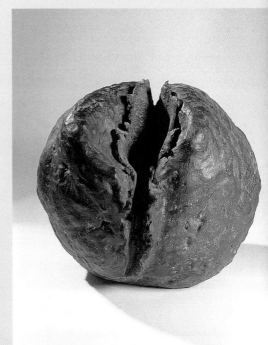

空間觀念／自然　1959-60年　青銅（本頁及右頁下圖，右頁上圖為陶製）

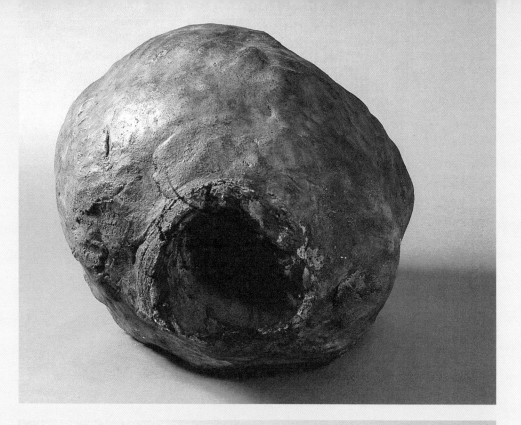

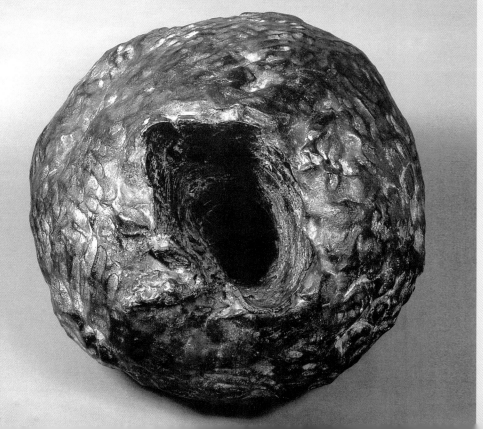

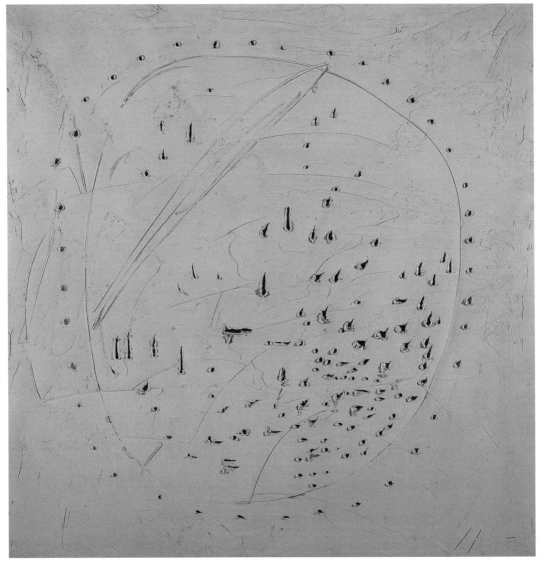

空間觀念　1960年　油彩畫布

掏空剃除量塊，彷彿入侵航向宇宙黑洞；事實上，封答那隱喻「自
然」球體中的時光之洞，有如宇宙航員以極端孤寂的沉默勇氣，企
圖進入另一個新世界，而這正是藝術家對於浩瀚無垠空間的幻想。
一九六〇年，封答那以〈自然〉青銅雕球體參加威尼斯葛拉西宮的
「從自然到藝術」展，此後「自然」球體便成爲封塔納雕塑的代表

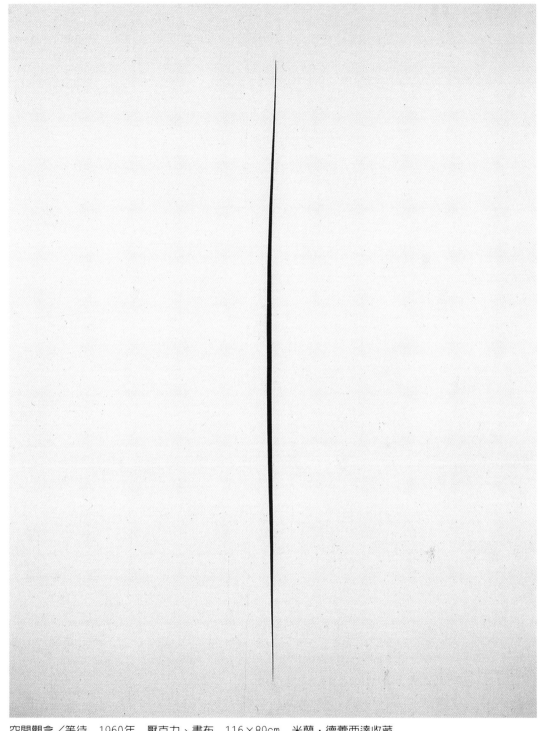

空間觀念／等待　1960年　壓克力、畫布　116×89cm　米蘭，德蕾西達收藏

空間觀念　1960年　油彩畫布
125×165cm
羅馬，克里思玻第收藏

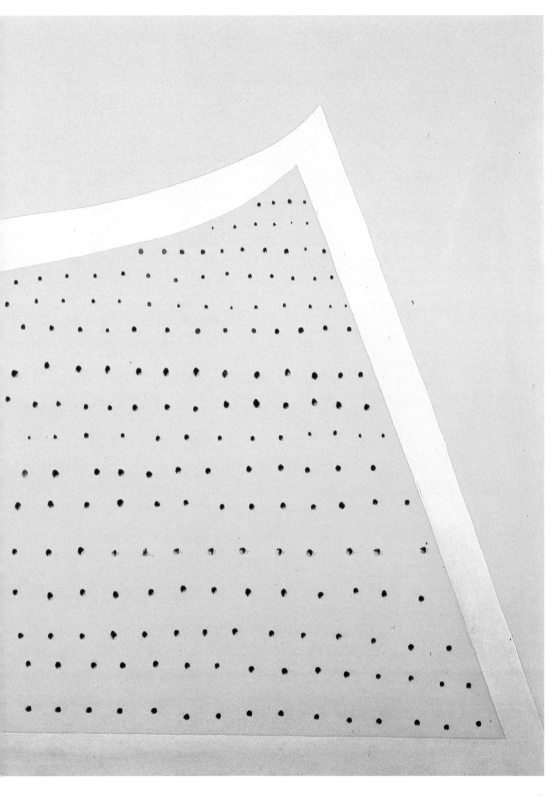

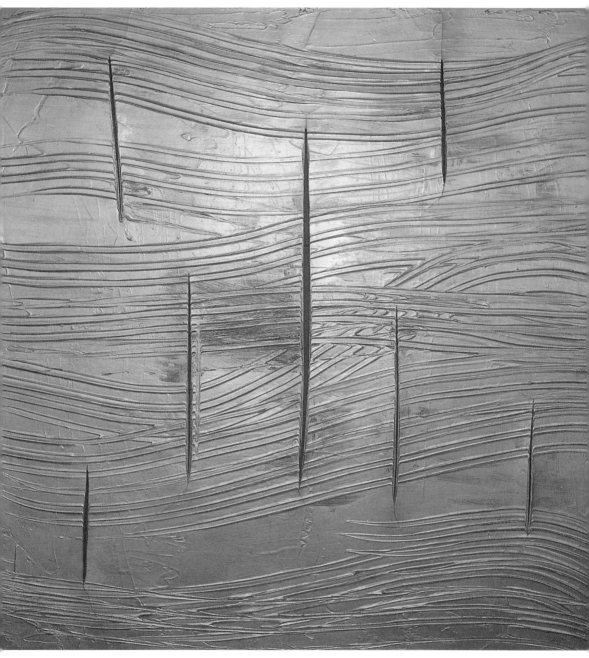

空間觀念／威尼斯之月　1961年　油彩畫布　150×150cm　米蘭，德蕾西達收藏

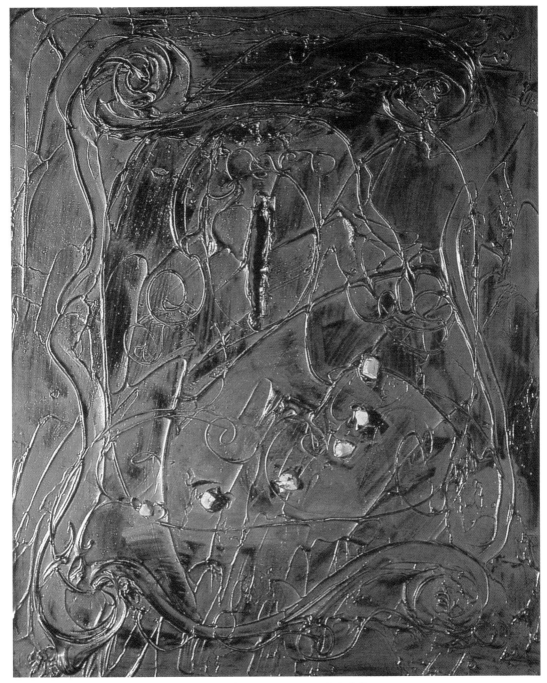

空間觀念／依瑞斯科勒素描　1961年　油彩畫布　92×73cm　私人收藏

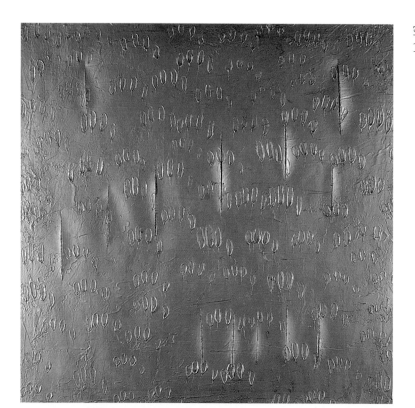

空間觀念／威尼斯愛之夜
1961年　油彩畫布

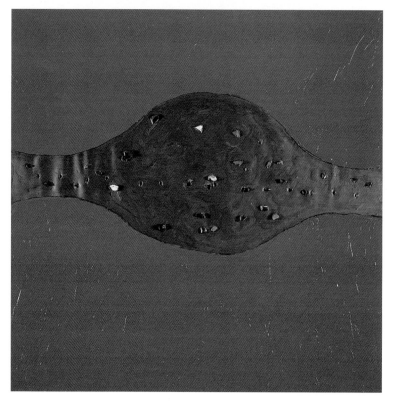

空間觀念／運河節慶
1961年　油彩畫布

空間觀念／等待
1961年　壓克力、畫布
55.5×46.5cm
羅馬La Padula收藏
（右頁圖）

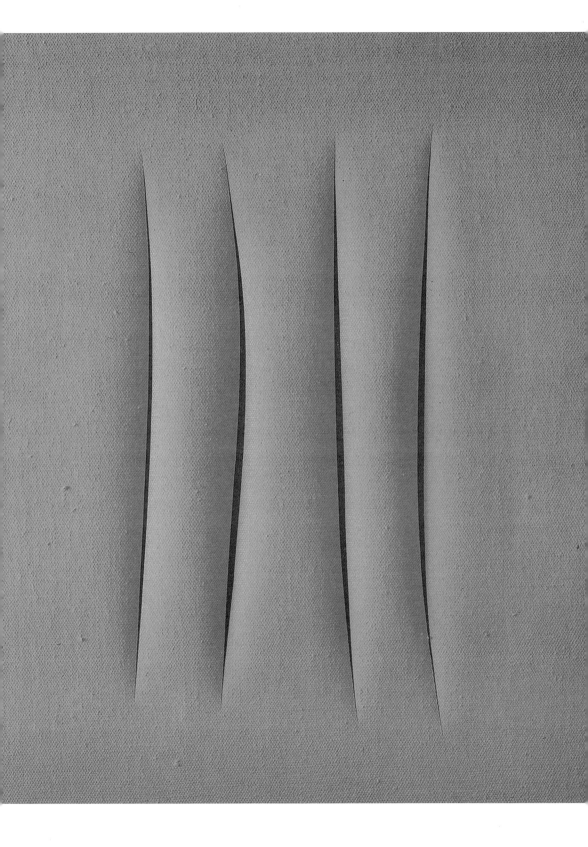

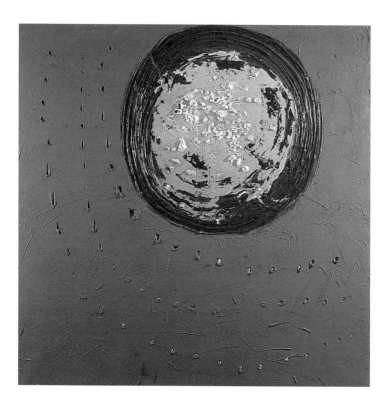

空間觀念／威尼斯之月
1961年　油彩畫布
150×150cm
米蘭私人收藏

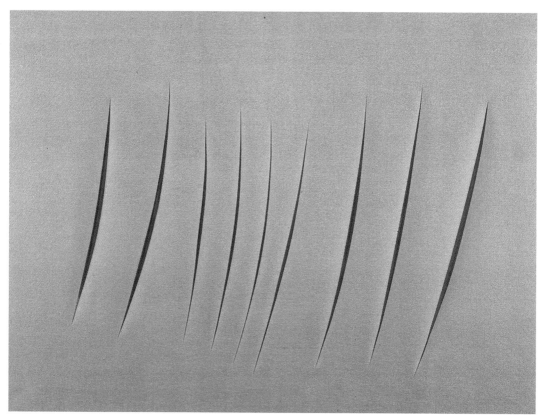

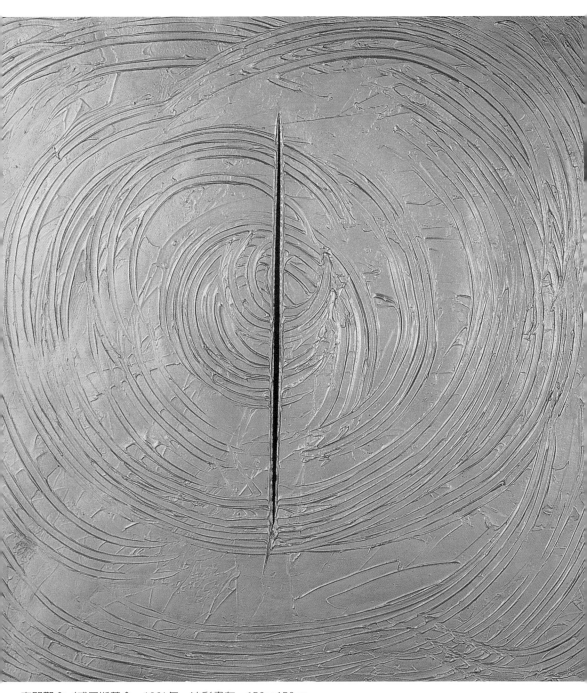

空間觀念／威尼斯黃金　1961年　油彩畫布　150×150cm

空間觀念／等待　1962年　油彩畫布　97×130cm　米蘭Seno畫廊收藏（左頁下圖）

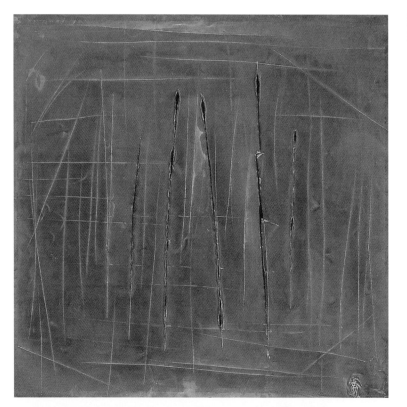

空間觀念／紐約8
1962年　金屬　63×63㎝

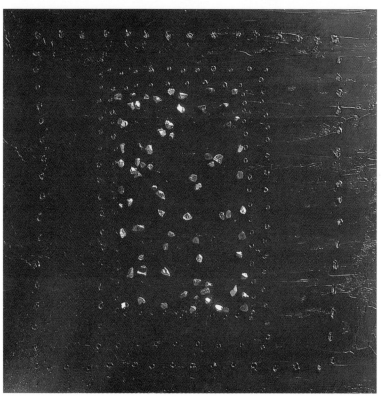

空間觀念／德蕾西達於聖
馬可廣場夜晚　1961年
油彩、玻璃、畫布
150×150㎝

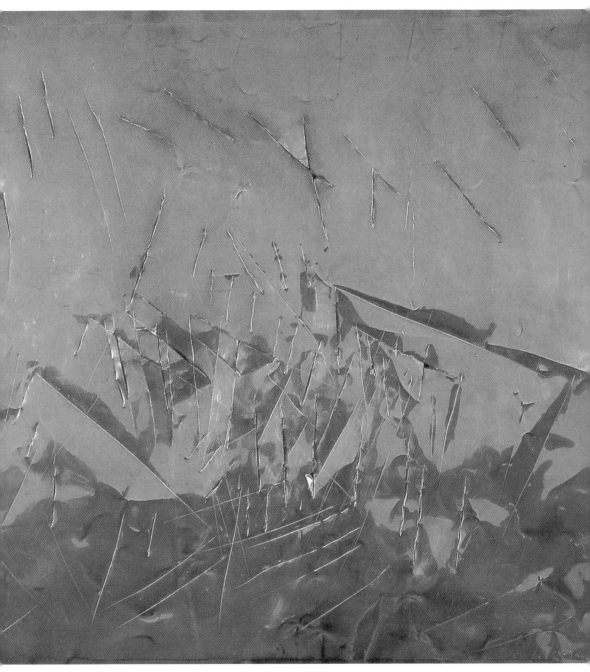

空間觀念／紐約　1962年　金屬　64×65cm

符號，而切割畫布則是繪畫他的著名標記，兩者皆跨越傳統藝術對
空間做了新的詮釋。

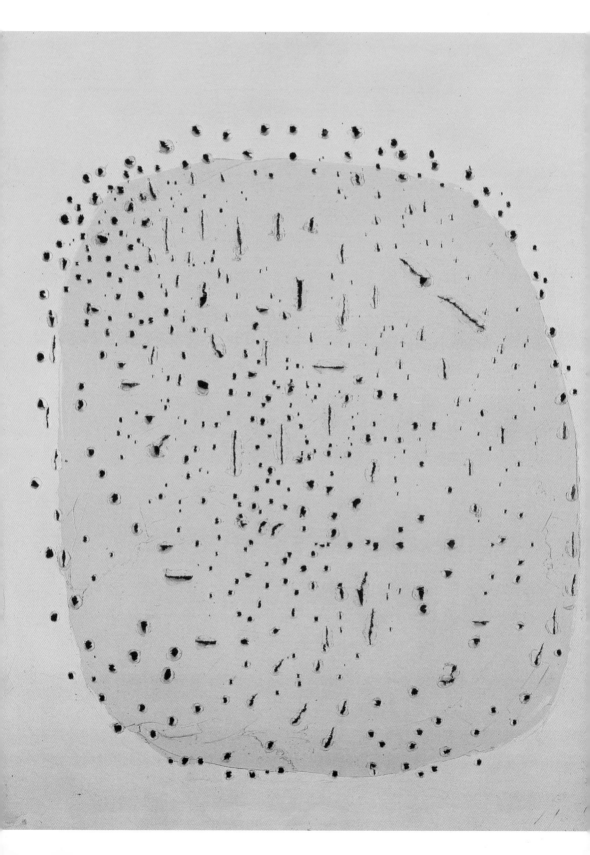

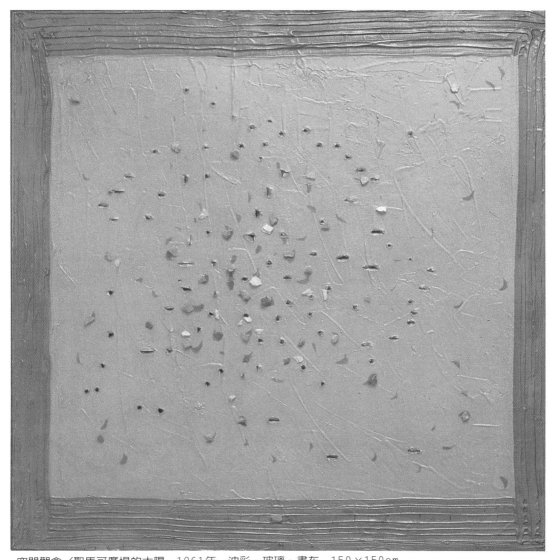

空間觀念／聖馬可廣場的太陽　1961年　油彩、玻璃、畫布　150×150cm

空間觀念　1960年
油彩畫布
100.5×81.5cm
瑞士Bischofberger
畫廊收藏
（左頁圖）

窺探「神之終結」

　　在一九六三至一九六四年間，封答那創作的系列油畫，取名為
「神之終結」，這些畫作外觀類似星卵形，每一件作品使用單一顏
色，星卵形空間局部充塞撕裂的洞圖騰，從中延伸至周邊，再次強
化暴烈穿孔之動作，幾乎佈滿大小疏密不規則的洞，油畫中的洞與
內部懸空間距，於焉產生虛實微妙的光影變化。正如文化評論家多

空間觀念／神之終結
1963年　油彩畫布
178×123cm
巴黎私人收藏

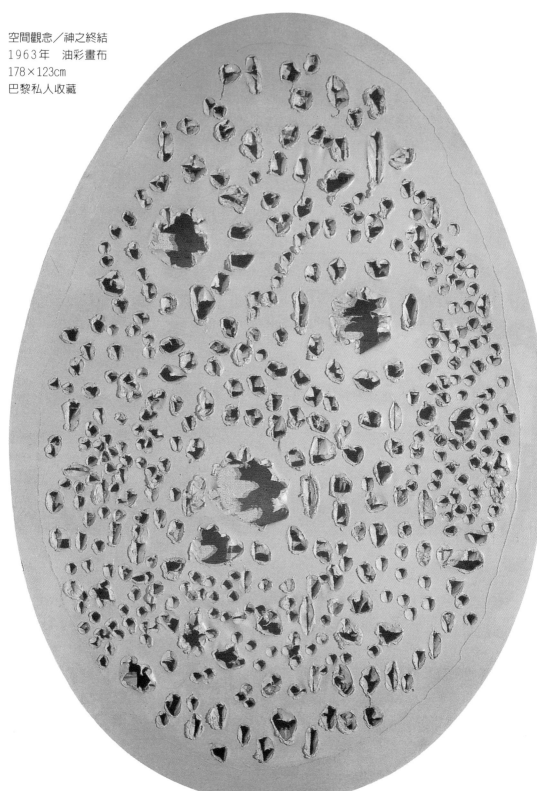

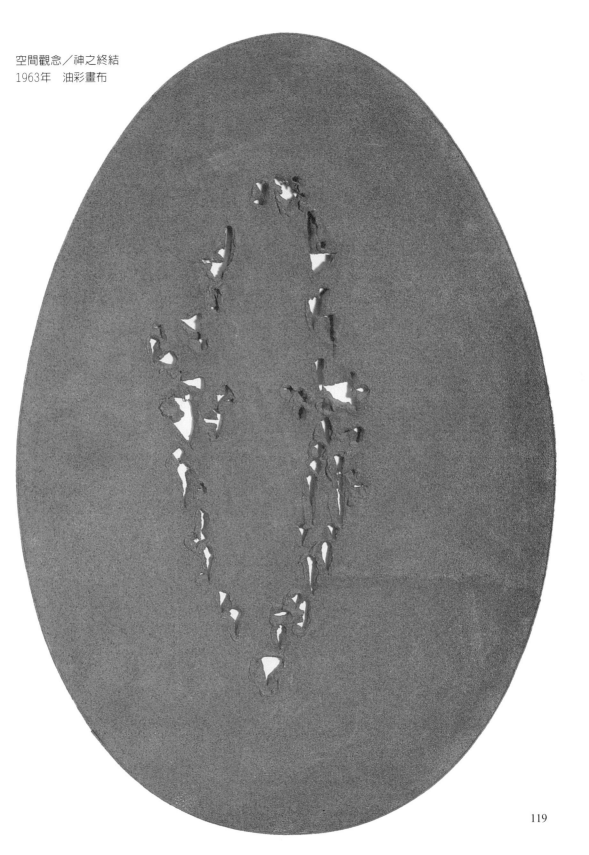

空間觀念／神之終結
1963年　油彩畫布

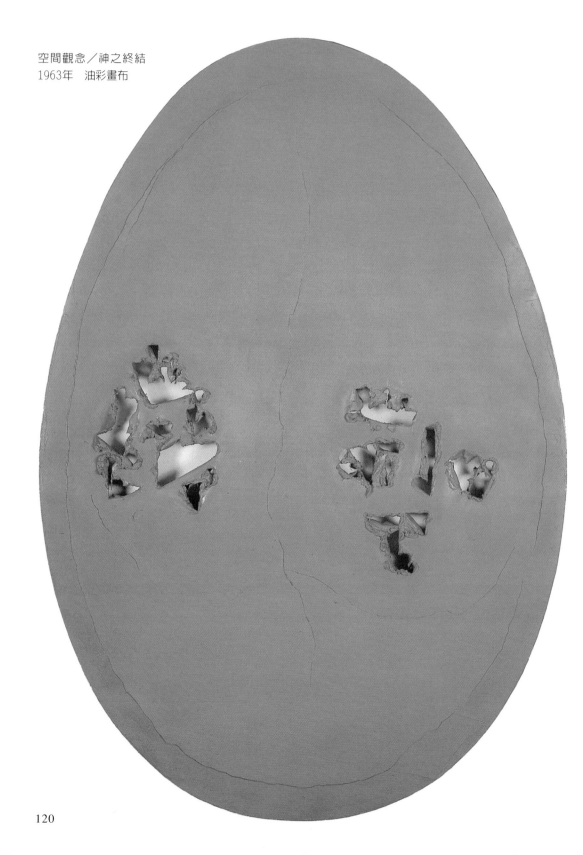

空間觀念／神之終結
1963年　油彩畫布

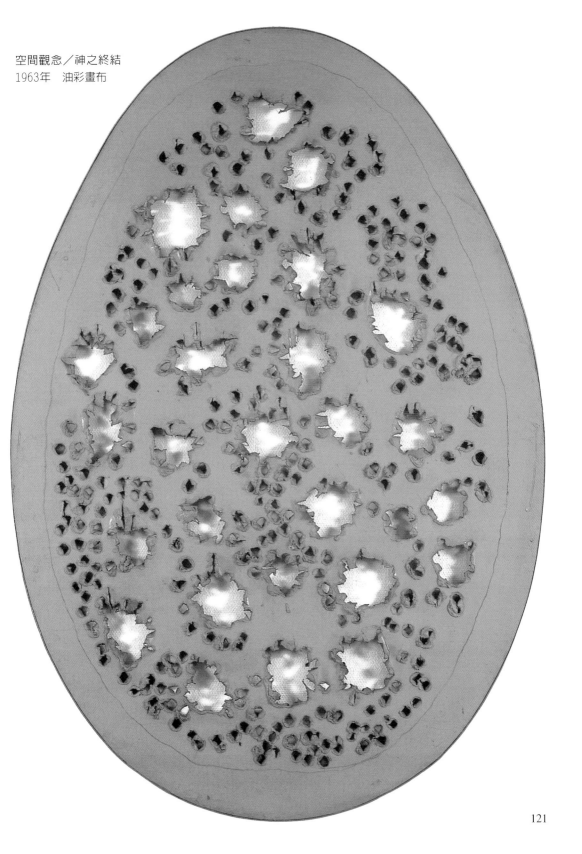

空間觀念／神之終結
1963年　油彩畫布

空間觀念／神之終結
1963年　油彩畫布

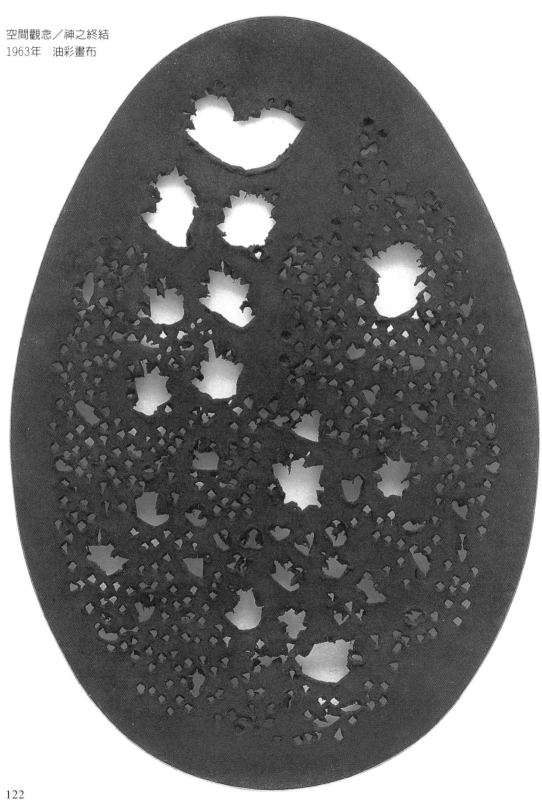

空間觀念／神之終結
1963年 油彩畫布

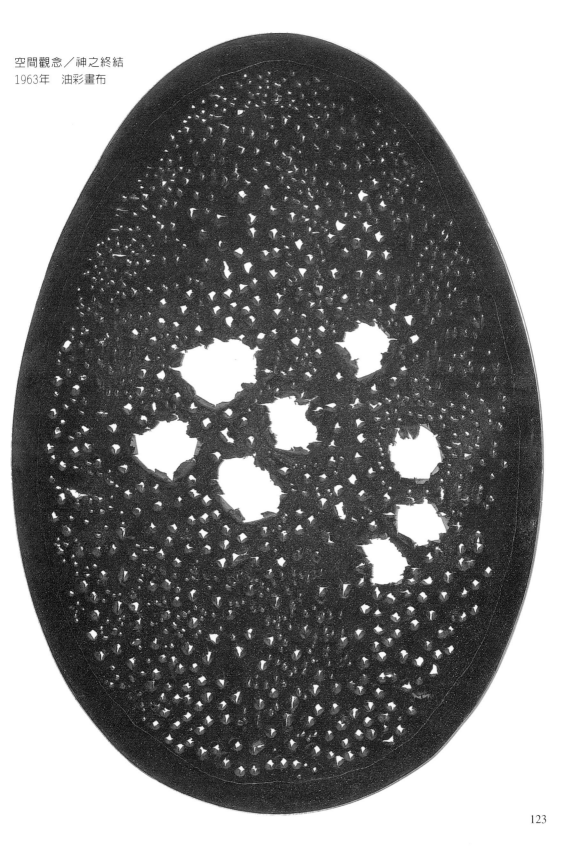

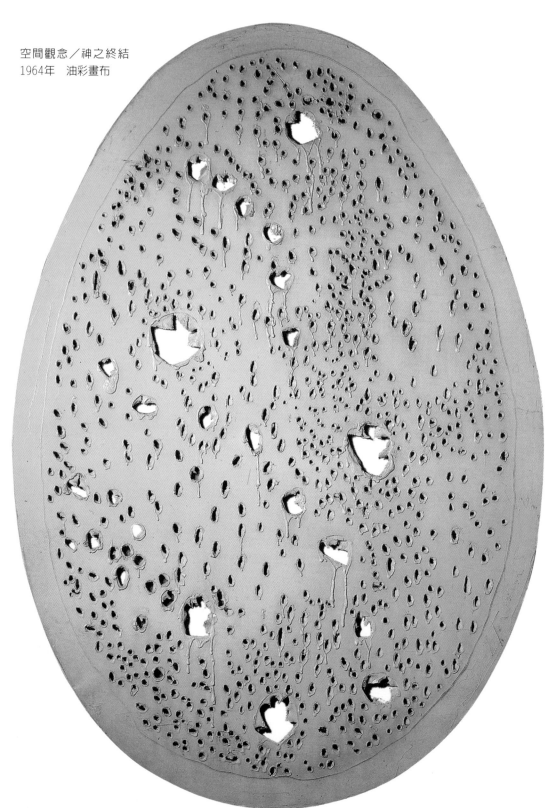

空間觀念／神之終結
1964年　油彩畫布

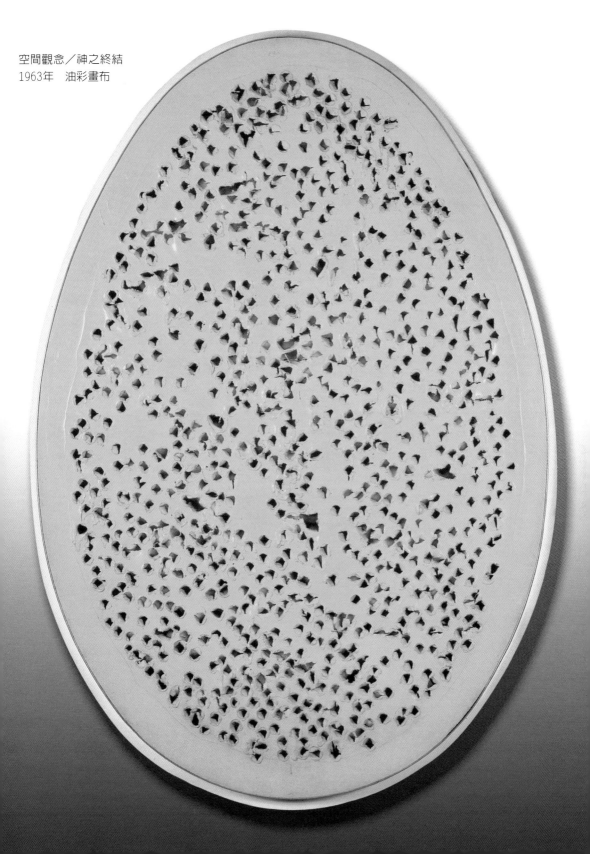

空間觀念／神之終結
1963年　油彩畫布

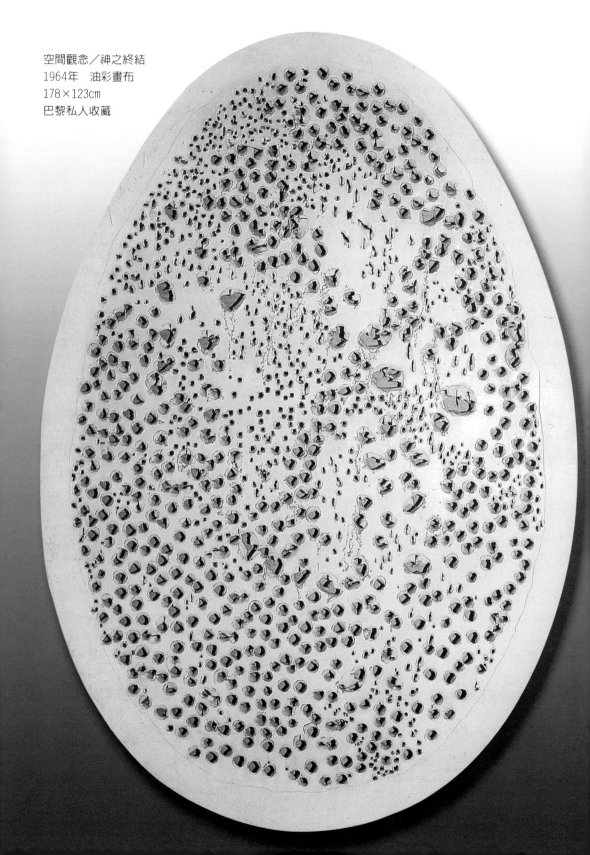

空間觀念／神之終結
1964年　油彩畫布
178×123cm
巴黎私人收藏

空間觀念／神之終結
1963年　油彩畫布
178×123cm
翡冷翠私人收藏

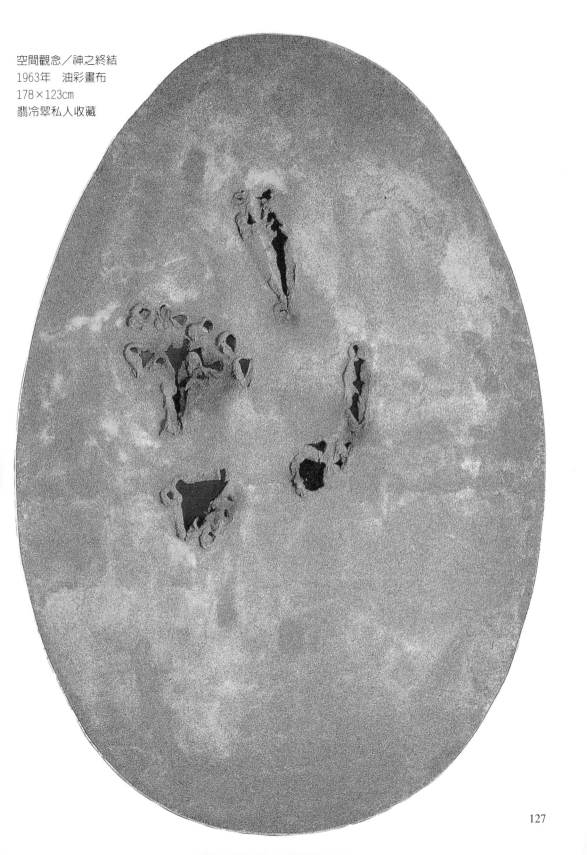

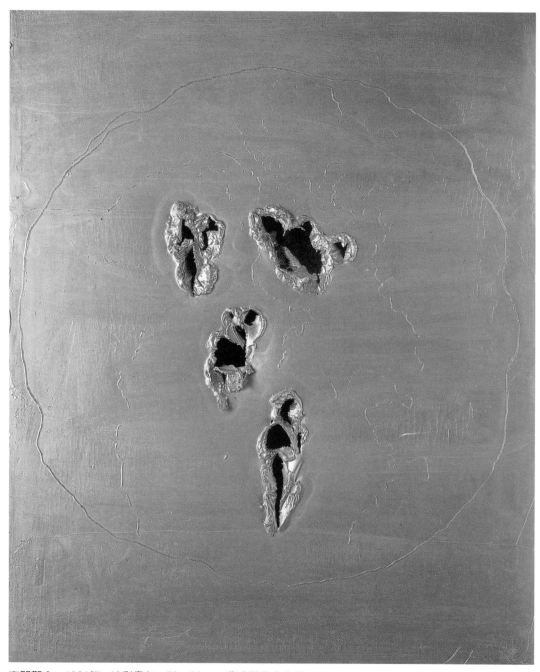

空間觀念　1964年　油彩畫布　73×60cm　翡冷翠私人收藏

空間觀念　1962年　油彩畫布（右頁圖）

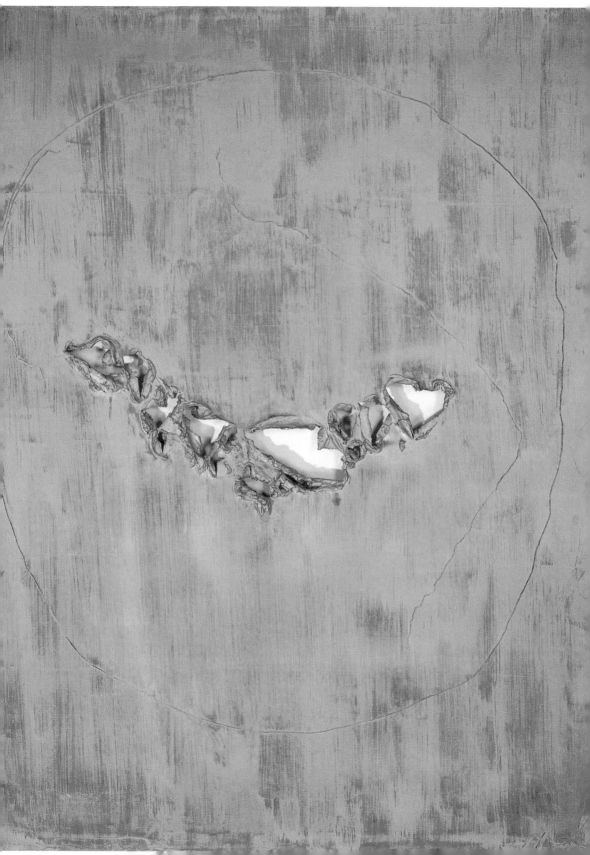

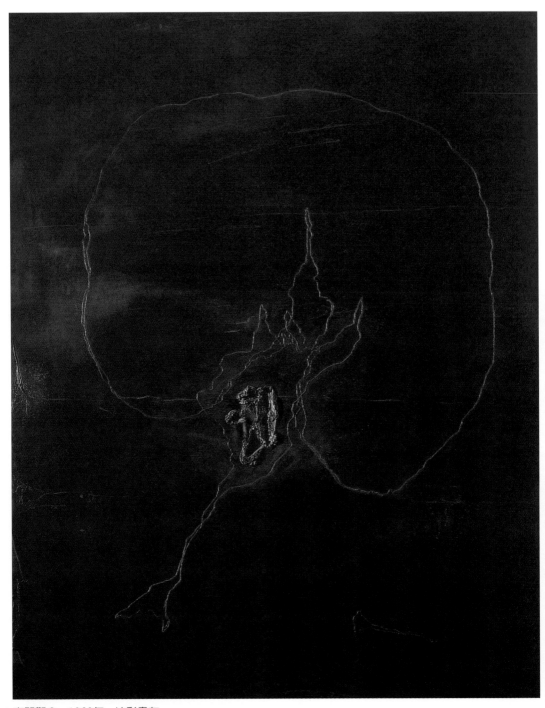

空間觀念　1962年　油彩畫布

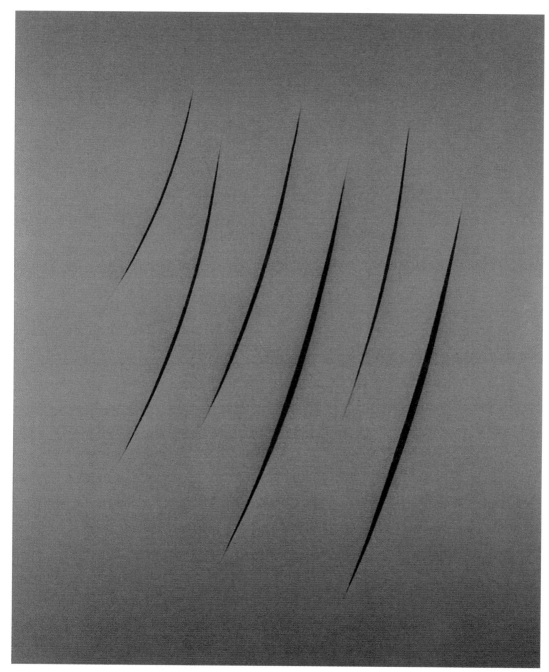

空間觀念／等待　1963-64年　油彩畫布

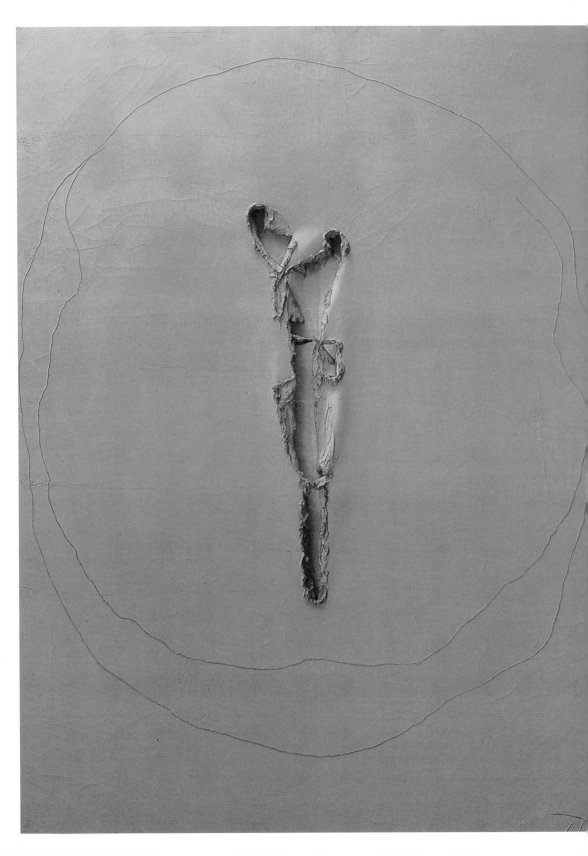

空間觀念／小劇場　1965年　壓克力、畫布、木條框　178×192×8cm　米蘭，封答那基金會收藏

弗士（G. Dorfles）指稱星卵造形本是原始誕生的象徵。「神之終
結」，可視為封答那摹想虛擬神的形象與空間的一種對話，亦即將
神話創始與終結轉化為無止境空間的傳奇。

空間觀念　1963年
油彩畫布　146×114cm
威尼斯私人收藏
（左頁圖）

迷宮家庭「小劇場」

　　一九六七年，封答那是年六十八歲，創造力仍強勁旺盛，不但
密集創作巨幅「切割」作品，而且產生系列新作「橢圓」及金屬上

空間觀念／小劇場　1965年　壓克力、畫布、木條框　130×130cm　米蘭Bianchi收藏

釉雕塑，以絕對鮮明的「切割」造形為創作主軸，不斷深入拓展其「空間觀念」，這正是封答那延續至六〇年代獨樹一幟的風格。然而此時他的思維又漸漸涉及衍生到複合性與敘述性的空間場景，封答那稱之為家庭「小劇場」，周邊條框猶如耕作犁溝，虛構的形象

空間觀念／小劇場　1965年　壓克力、畫布、木條框　120×120cm　米蘭私人收藏

造成方形空間，抽象造形隱約透露微妙的光影變化，畫面以純粹單色塗於畫布與框之間，例如白色在白色之中，或者紅、黑雙色，強烈暗示迷樣的空間關係。

　　「小劇場」在框架形象的類型學之中，十分巧妙而戲劇化：波

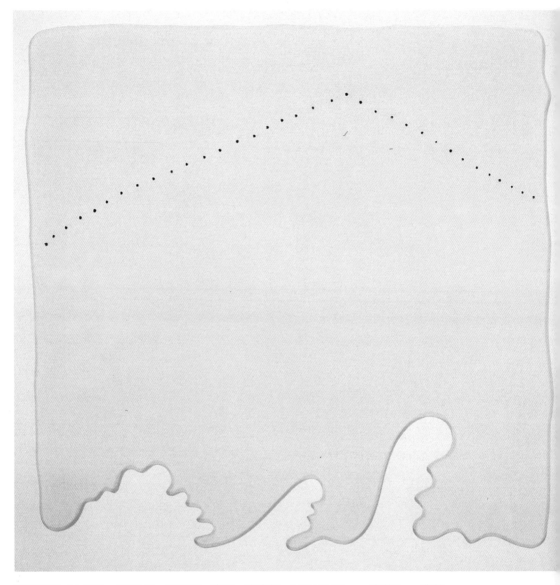

空間觀念／小劇場　1965年　壓克力、畫布、木條框　152×152cm　米蘭Tega收藏

浪綿密的洞節奏分佈於空間中，其中曼妙多姿的線形韻律，彷彿新
藝術花草之理想風格；局部圓形或卵形之岩佈於下方地平線，時而
深切割畫面，呈不規則蛇形狀，上方則留出大片天空，探討永不歇
止的空間關係。

空間觀念／等待　1966年　壓克力、畫布　46×38cm

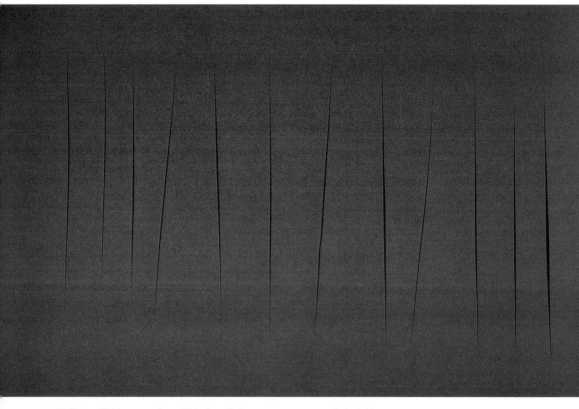

空間觀念／等待　1966年　壓克力、畫布　115×190cm　私人收藏

純淨的「橢圓」雕塑

圖見140~143頁

　　一九六七年，繼「小劇場」之後，封答那發展出「橢圓」系列
作品，強調客觀性尖銳的特色，物體的命題充滿潛修的幻想，甚至
引發觀者沉思冥想的空間，作品靈感似乎兼容了未來派頌揚機械、
速度穿梭時空的語言；封答那以橢圓形木板在表面上塗上不同的單
色，畫面洞孔呈現理性的佈局，猶如燦爛的行星群圍繞於宇宙中，
這些近乎隨機性的符號元素，在純化的輪廓及表面，以同樣的形式
展現不同的變化。封答那的空間藝術效應，從「橢圓」作品釋出隱
含潛意識的訊息關係，而這正是他原初的奇想與技藝的眞實世界，
經由空間觀念映射到客觀現實的宇宙空間。

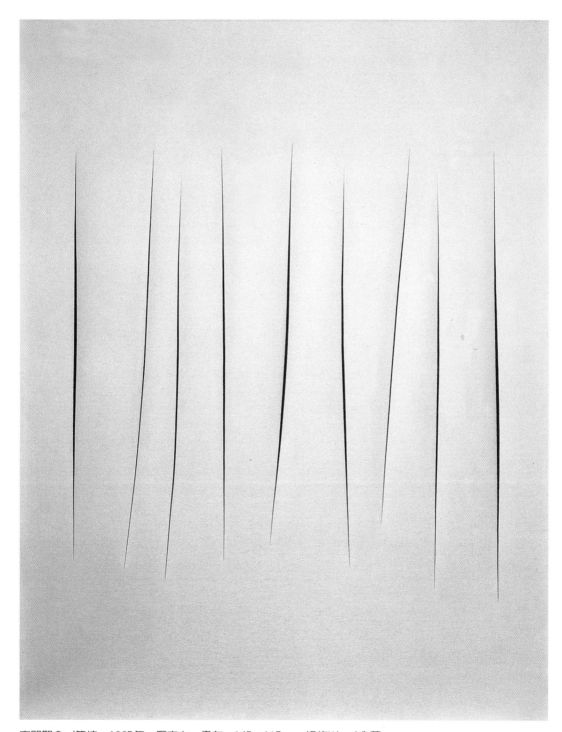

空間觀念／等待　1965年　壓克力、畫布　145×115cm　紐約Vinci收藏

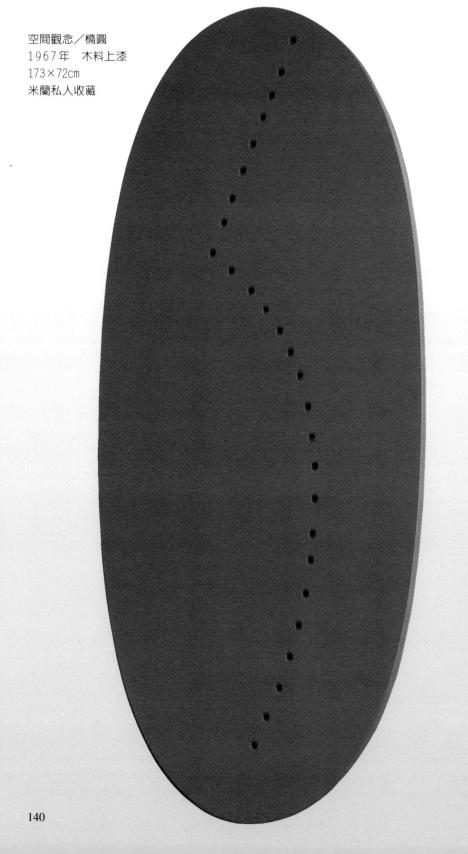

空間觀念／橢圓
1967年　木料上漆
173×72cm
米蘭私人收藏

空間觀念／橢圓
1967年　木料上漆
173×72cm
布魯塞爾Everaert收藏

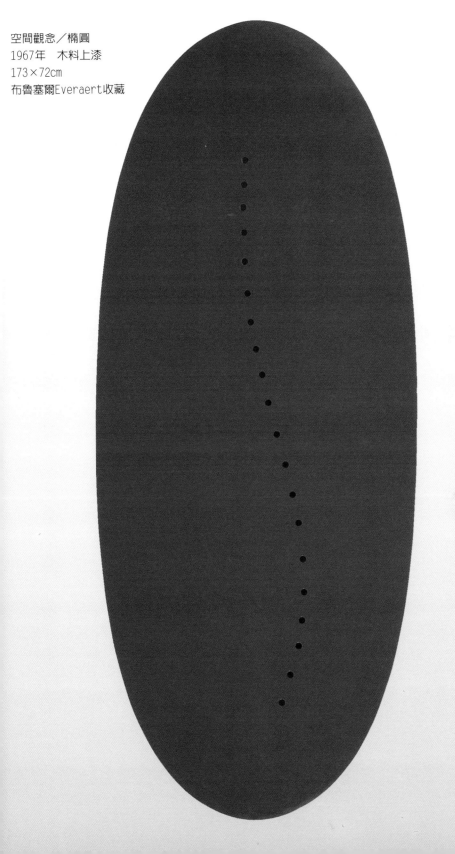

空間觀念／橢圓
1967年　木料上漆
173×72cm
布魯塞爾Everaert收藏

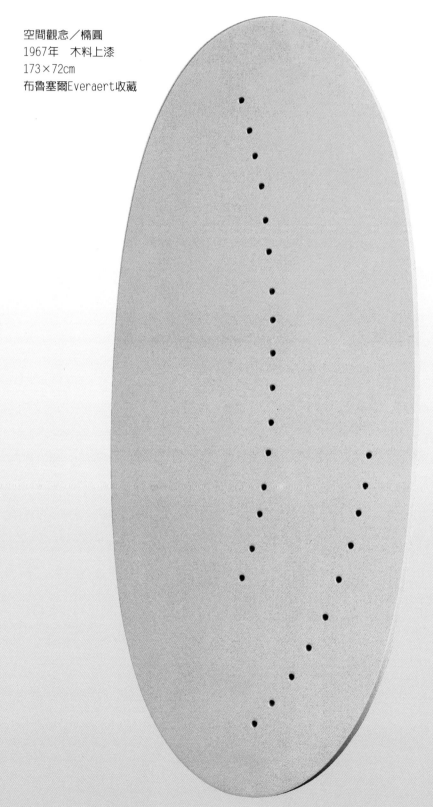

空間觀念／橢圓
1967年　木料上漆
173×72cm
布魯塞爾Everaert收藏

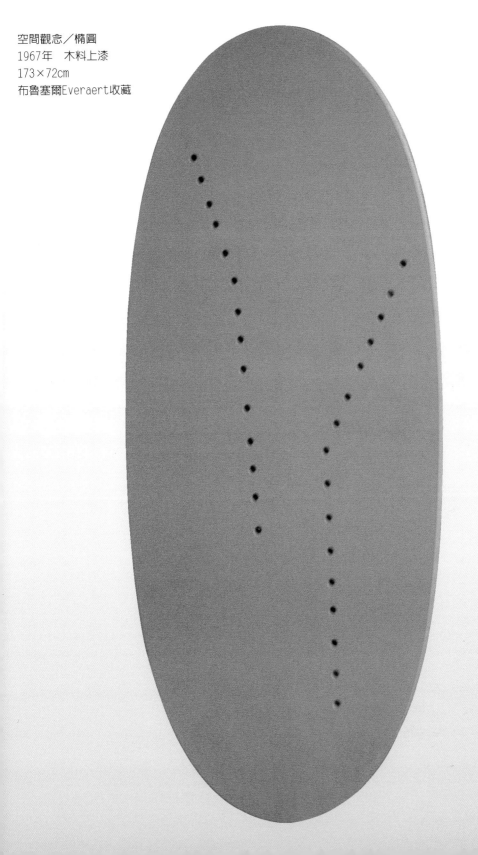

空間觀念　1968年　油彩畫布　81×65cm　米蘭私人收藏

空間觀念　1961年　油彩畫布　80×60cm　台北市立美術館藏（右頁圖）

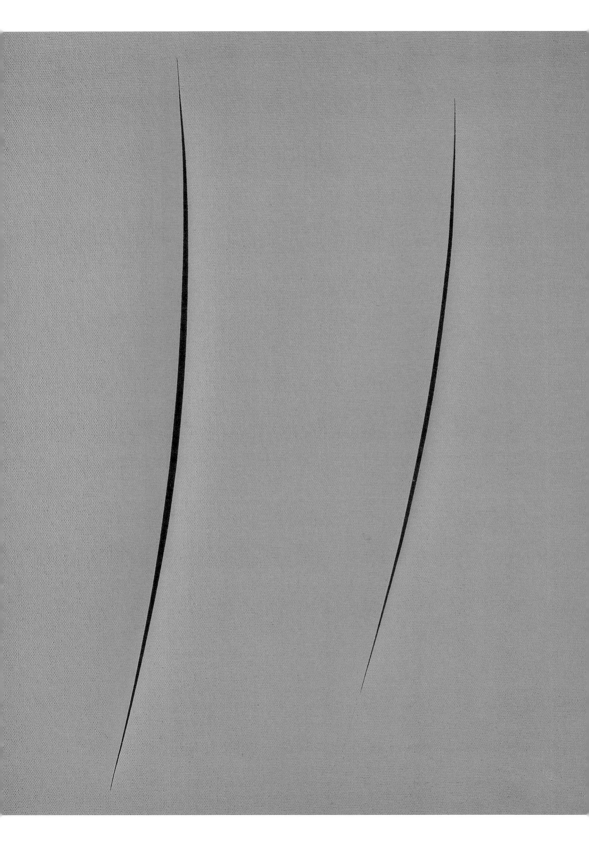

空間造形語彙與生活美學：
時尚、珠寶設計

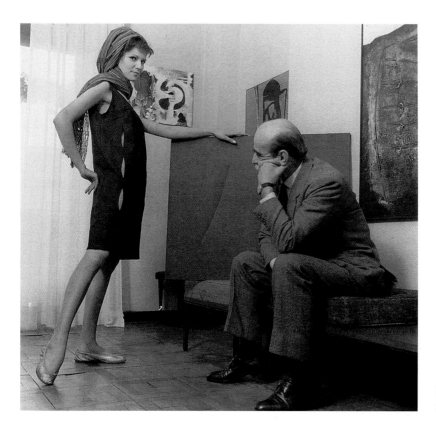

封答那與穿著其設計服
裝的模特兒　1961年

　　法籍藝術學者佛席隆（H. Focillon）在其「造形的生命」論及雙
手與藝術實驗：「藝術家刻木頭、雕鑿石塊、敲擊金屬和陶土，讓
人類沉澱模糊的歷史保持活絡，而沒有這些過去，就不會有我們。
在機械時代，發現手工時代生活的本事，竟還活在你我之間，不是
很令人感到驚奇嗎？」

　　藝術家的作品被視為菁英藝術，但創作的靈感有時卻來自平凡
的現實生活周遭，有創意的藝術家甚至扮演反映主導生活場景的魔

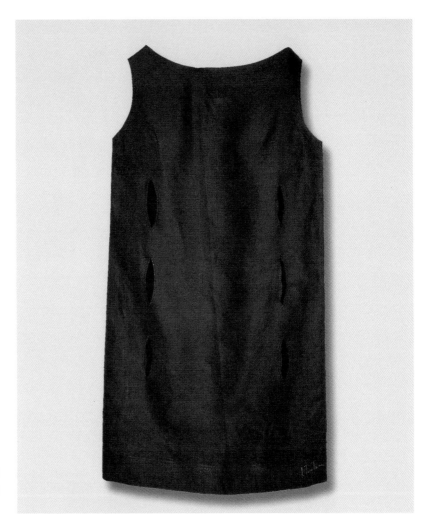

封答那設計的
服裝　1961年

術師，將觀念手法貫穿在生活器物上，又回饋到生活層面，透過藝術家的心、眼體察微觀生活，從中提煉、概括、去蕪存菁，表達現實生活的內在本質，但關鍵仍在於實踐創作理念的一致性，藝術家必須透過造形語彙轉化，與應用藝術及設計結合，而呈現理想的美感形式，經由藝術作品之感受力的注入，與日常生活的平庸與俗化有所區隔，藉由敏銳的感知，突破既有窠臼的侷限，直探熟悉事物，再發現彰顯其與眾不同之特點，賦予人文意含與深層的價值觀。

　　藝術品之所以具有吸引人的魅力，主要在於藝術作品隱含奇特的形式與專橫，亦即美學家馬庫瑟（H. Marcuse）所論及的「形式的專橫」（tyranny of form），因為美感形式必須確立有其無可取代的

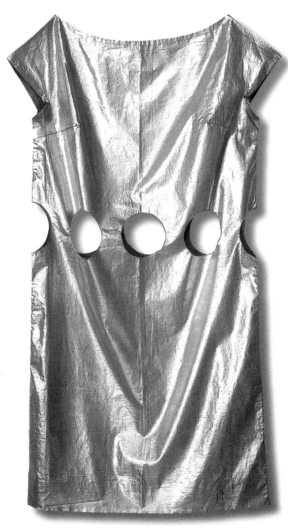

封答那為畢妮・德蕾嗇設計的
洞洞裝　1961年

特質，任何的造形、顏色、線條以及複合材質構成衍生出多元的變
貌，不同於實用的平凡或盲目追隨流行，但是如何將藝術融入生活
開啟另一扇視窗，將藝術與生活結合，從生活場景中切入而緊密結
合，把藝術的理念在生活與生命中實踐，重新找回實存中最大的自
由限度，便成為人們關注的焦點。

　　藝術史家里德（H. Read）認為：應該把藝術完全置於現實中，
讓藝術的因子成為如同麵包和水一樣的生活必需品，而此觀點正是
後現代思想家所提出的生活與藝術兼容的主要精神。反觀義大利的
藝術與時尚文化結合，早先於後現代理論提出，已自然而然如同生

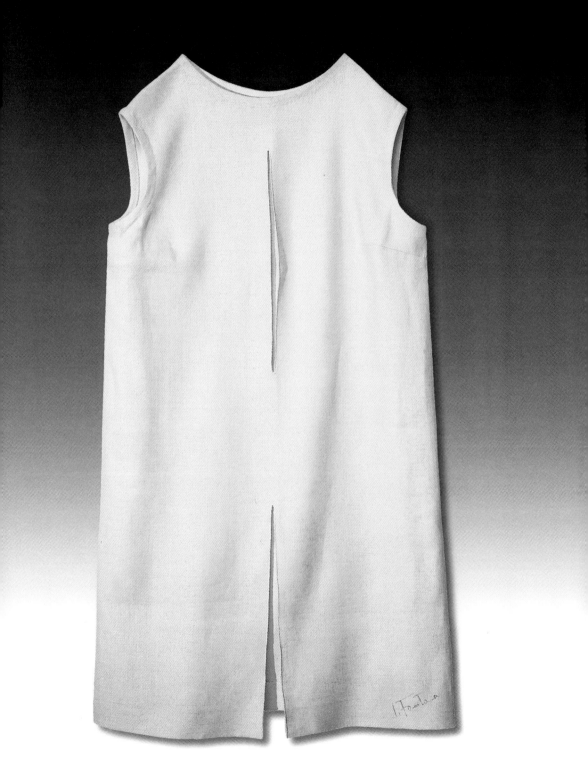

封答那為畢妮·德蕾薔設計的服裝　1961年

活需求般的成長茁壯，絲毫不因相異領域而涇渭分明，它們同屬於創造性思維，同時隱含相輔相成共通的均質優點，並且具有提昇美感意識及展現物質風華的精緻層面。藝術家的造形語彙也因媒材轉換變造而產生新的面貌，這種充分寓想像賦予創意生成的理念，在義大利的藝術與設計史上早就其來有自，這種跨領域的興趣和使命感形成源於對「藝術」兩字地位的定義，卻造成相得益彰且互蒙其利。

　　五○年代末至六○年代初，封答那除了不斷在國際藝壇發表新作綻放光芒，而且也積極參與時尚設計，封答那將個人鮮明的藝術語言靈活運用，延伸擴及至戲劇服裝、時裝、領帶夾、珠寶設計等含有生活機能的時尚文化。如封答那曾為米蘭史卡拉歌劇院的芭蕾舞劇「唐吉訶德」的人物設計服裝，留下的速寫生動活潑，將人物個性及服飾特色表現得淋漓盡致。再看一九六一年，封答那為畢妮
・德蕾嗇（B. Telese）設計的銀色洞洞套裝和富有極簡風格的切割 圖見148、149頁
時裝，模特兒的穿著局部裸露胴體，十足煽惑挑戰視覺感官，或許由於前衛的程度令人咋舌，因此當時並未立即造成流行風潮，然而我們觀察卅年後服飾的演變及其開放性尺度，卻已非昔日可比擬，顯然封答那以獨特標新立異的超直覺，為時尚文化展示了現今時髦之預言。

　　封答那終其一生實踐的「空間觀念」，也應用在詮釋小至人們佩帶的珠寶、項鍊、戒指、手環，乃至於大到整體環境空間，不論大小都能游刃有餘，他創作完全不受媒材的限制，因為物體無論大小，在空間中彼此散發的語彙，經由衝擊和對應，衍生出這個空間特有的氛圍，而小物件同樣散發著舞台效果的魅力。封答那以「切割」造形的張力及「戳洞」的生動語彙，賦予珠寶嶄新的詮釋面貌，例如項鍊「Anti-sofia」，細長誇張管狀綴飾羅列的洞孔，搭配 圖見152、153頁
簡潔素淨的項圈，使佩帶者相當突出醒目，猶如身體伴隨著小雕塑引人注目；又「橢圓—空間觀念」手環，銀胎上黑色琺瑯，橢圓造形中央縱切弧線，呈現極為細膩的視覺美感，這些珠寶大部分由米蘭蒙碟貝羅珠寶（GEM Montebello）公司執行製作。

　　封答那作為一個空間藝術家，其珠寶語言是開放性的，經由可

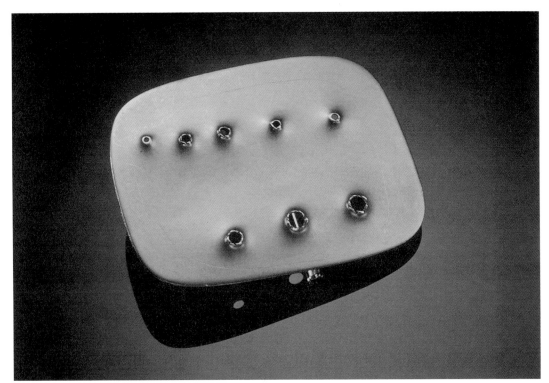

別針　1962年　金　米蘭私人收藏

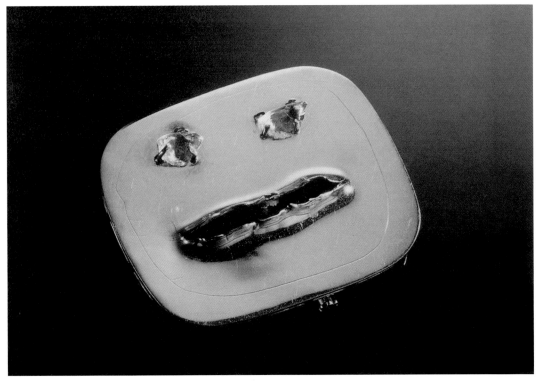

別針　金、寶石　1962年　米蘭私人收藏

Anti-sofia項鍊
1967年　素描
米蘭盧丘‧封答那檔案

Anti-sofia　1967年
銀　米蘭私人收藏

違逆滲透的外觀，表達介於內部與外在直接的空間關係，空間觀念由藝術家直覺映入於方寸珠寶，在人體或緩或急的動作移轉中，展露造形之珍貴物件，它本身兼具獨特實驗性符號的變遷，同時使佩帶者標誌著原始迷人的視覺效果。此即空間藝術生活化，生活藝術理想化，全然體現創作極致之精神。

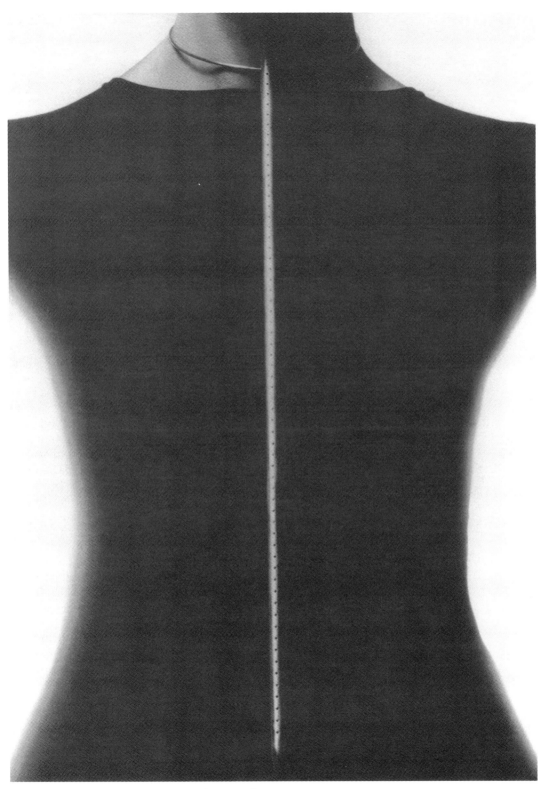

模特兒配戴封答那設計的Anti-sofia項鍊　1967年

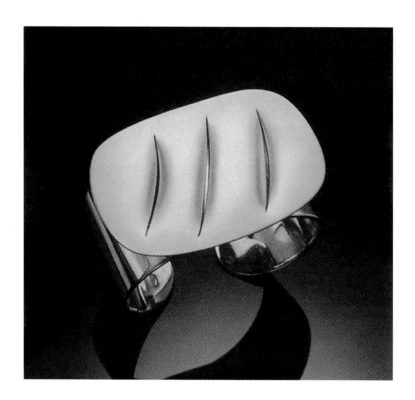

封答那設計的手環
1961年　金
米蘭私人收藏

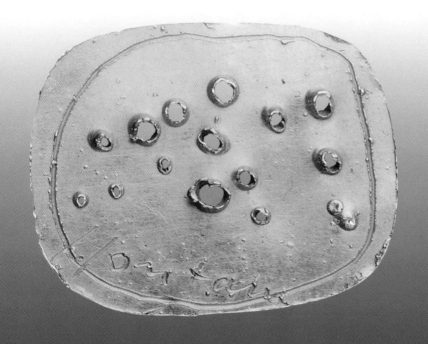

別針　1964-65年
金　羅馬C. Panicali藏

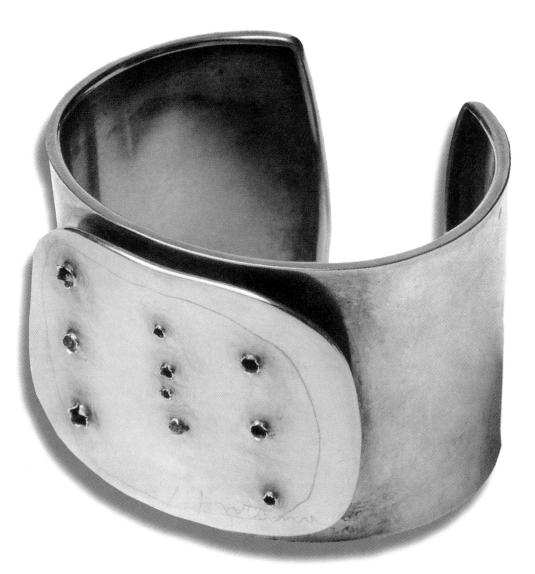

手環 1964-66年 白金、黃K金 米蘭P．Morini收藏

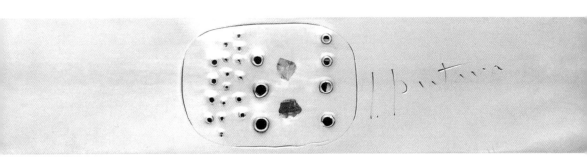

手環綴飾 1963年 銀、碎玻璃 柯莫Parisi收藏

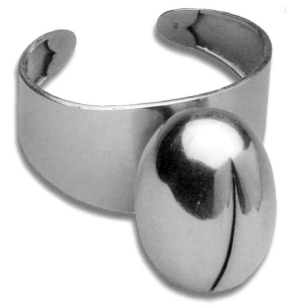

空間觀念／切割
1968年　金
羅馬私人收藏

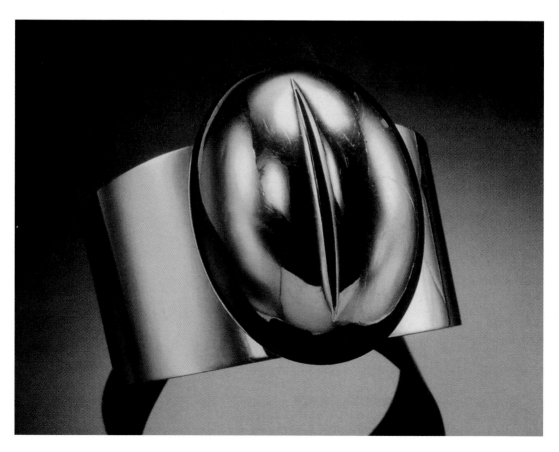

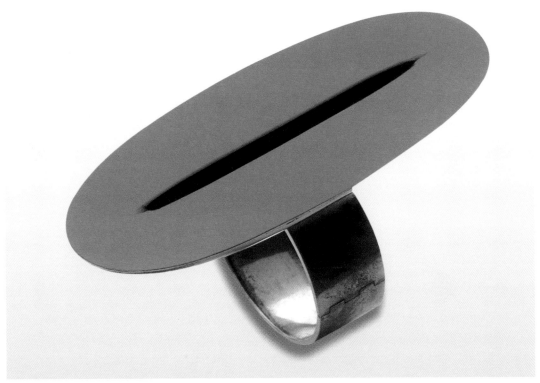

椭圓──手環　1967年　銀上漆　米蘭私人收藏

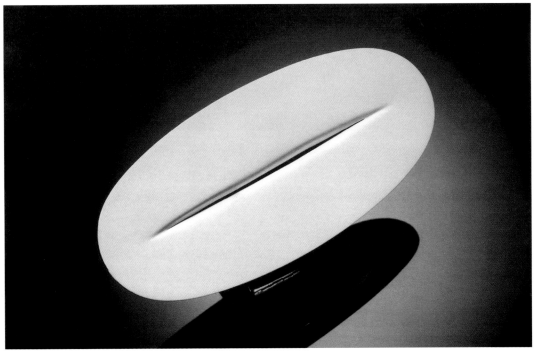

椭圓──手環　1967年　銀上漆　米蘭私人收藏

封答那素描作品欣賞

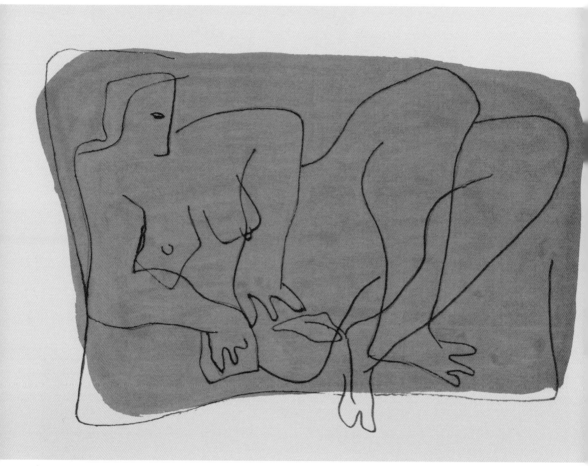

女性裸體　1932年　蛋彩、墨、鉛筆、紙　22.9×31.5cm

素描動作：手的觸感概念

　　素描是具現想像與構思的動力樞紐，素描是描寫自我存在的意識及顯現造形的生命，如同概括凝鍊心智的煉金術，素描甚至扮演分析推敲潛藏於心靈深處的推進器，它的屬性更趨近於書寫、筆勢，以及瞬間傳達思想意念的空間展演。義大利藝評家瓦沙里

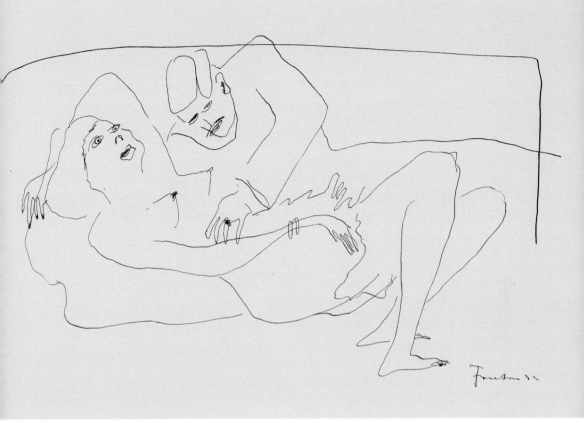

男人與女人　1932年　墨、紙　24.3×33.3cm

（Vasari）談及：「素描，是繪畫、雕塑及建築藝術之父，是眾多事物提煉出的普遍法則；此法則猶如自然界中所有事物的形式或觀念……。」

　　藝術家在創作思考過程中，以素描探觸測試未知及感知的私密空間，藉由素描的點、線、面之流暢與滯澀、粗獷與纖細、寬疏與稠密，進而發現素描空間的可轉換性及無窮延展驚奇的造形。封答那的素描，通常以鉛筆、原子筆及鋼筆畫於紙上，在勾勒書寫造形的過程中，線條帶有強烈節奏的運動感，展現出極為從容自得的可塑性及親和性，而且無論是具象、抽象或環境藝術設計素描，都以手的觸感概念形塑構築空間。

女性裸體　1936年　墨、粉彩、紙　23×29.7cm

　　實際上，封答那的創作態度一向視素描與動作緊密連結為崇高
的境界，封答那的素描是表達「空間觀念」，十分具體而微的直接
投射，他在三〇至四〇年代期間所作的人物素描或抽象符號圖形，
不僅以線條的韻律交織構成變化，而且造形鮮活靈動，其間卻隱含
著多面向的空間本質；又如後期發展出激烈變奏「切割」與「戳
洞」於紙上的素描，仍是強調實存於動作與圖像共震衍生恆久的精
神性，亦即「素描動作」及描繪書寫「空間觀念」之菁萃。

男性裸體　1933年
墨、紙　30.9×21cm
（右頁圖）

Fontana 35
161

女性裸體　1937年　墨、鉛筆、紙　22.2×28.2cm

長沙發椅上的女人　1932年　墨、紙　23.1×29.7cm

人體研究　墨、紙　31×21cm（右頁圖）

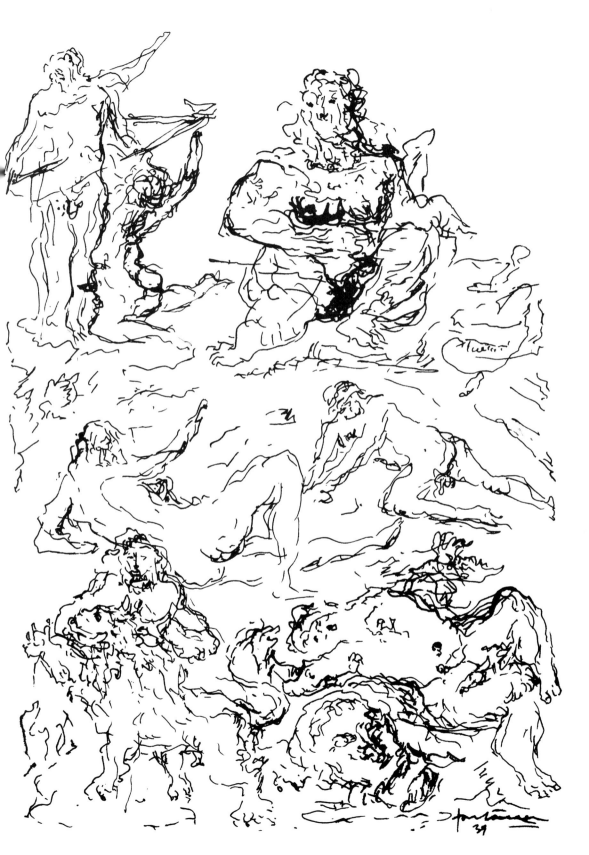

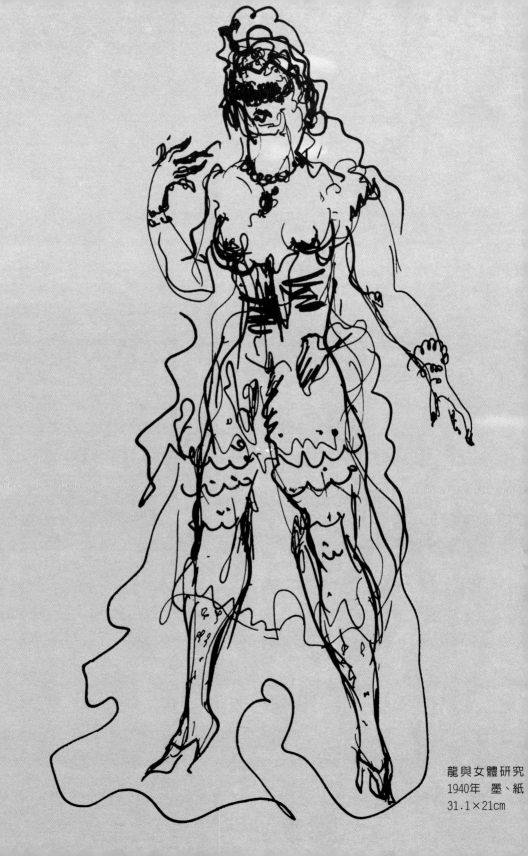

龍與女體研究
1940年　墨、紙
31.1×21cm

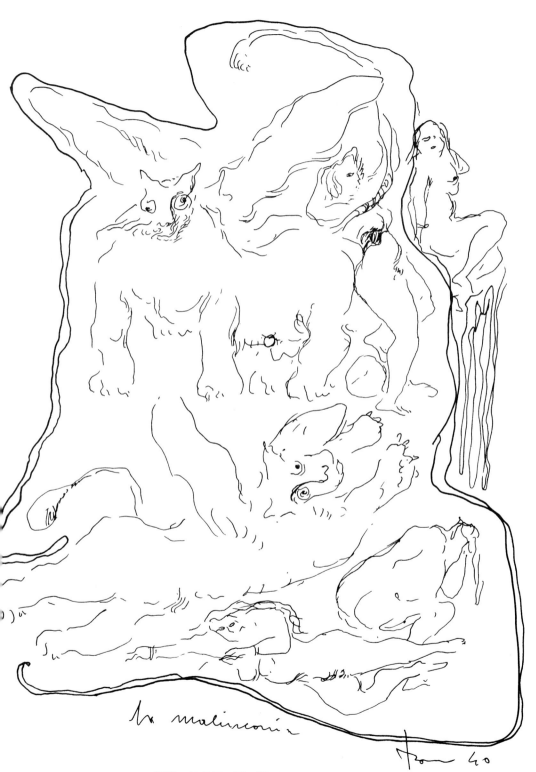

la malinconia

憂鬱　1940年　墨、紙　29×22.3cm

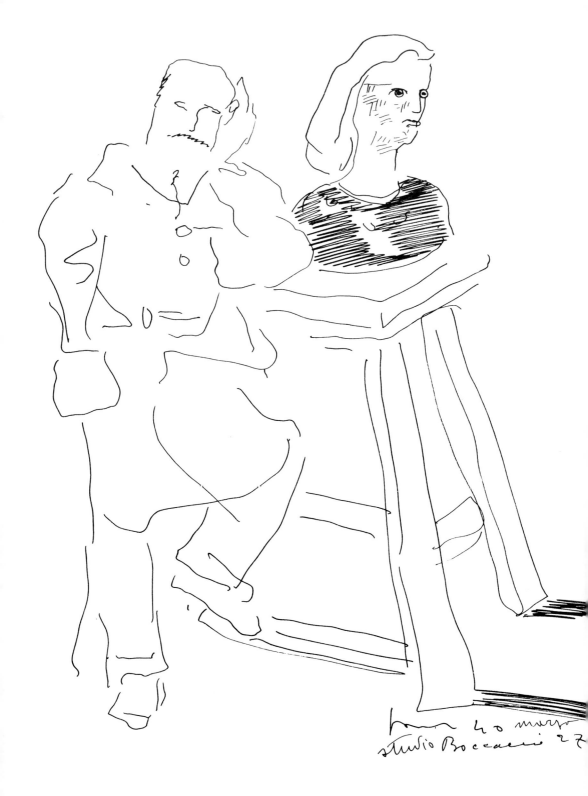

自畫像與架上雕塑　1940年　墨、信紙　29×22.3cm

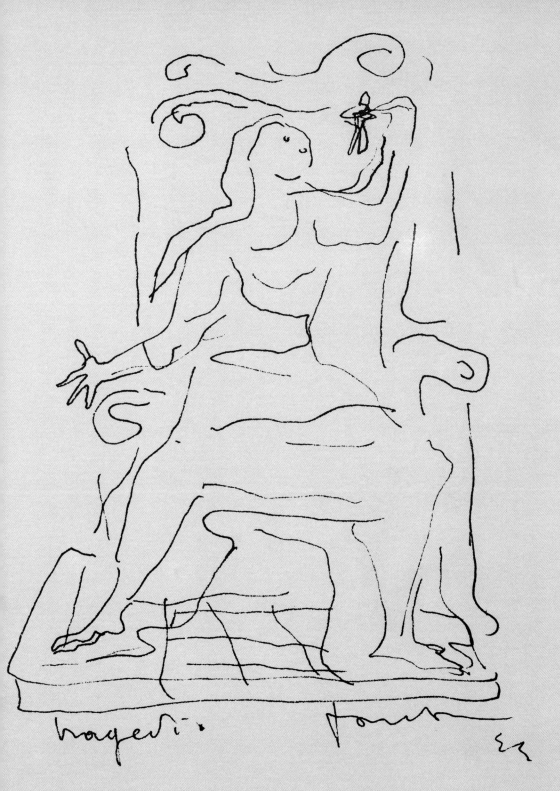

悲劇　1942年　墨、紙　21.5×17.4cm

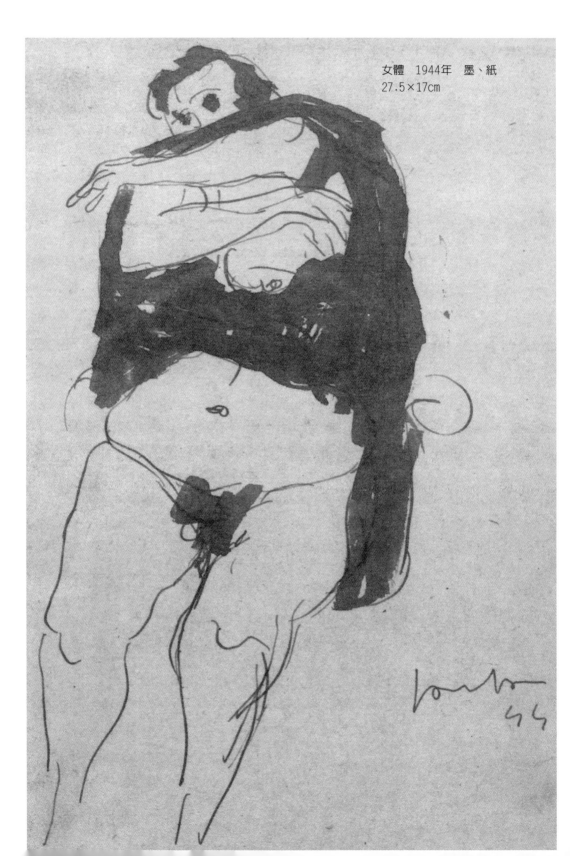

女體　1944年　墨、紙
27.5×17㎝

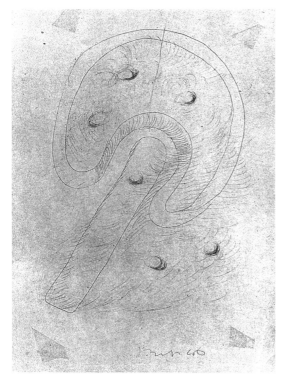

理想的空間　1946年

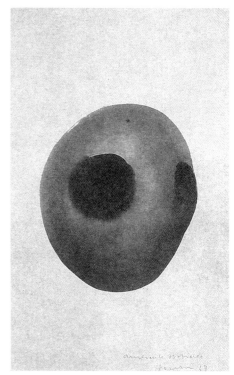

空間環境　1948年

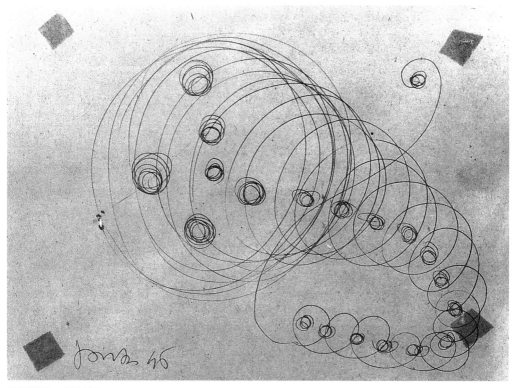

空間觀念　1946年

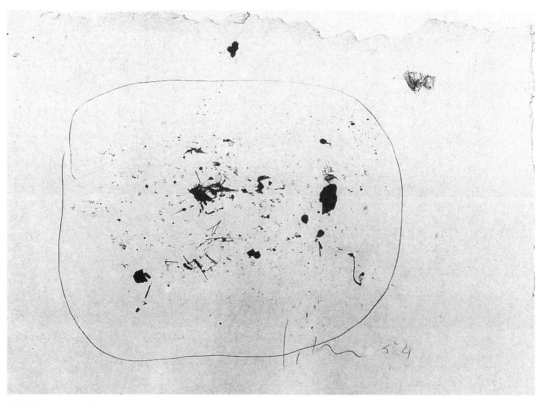

空間觀念　1954年

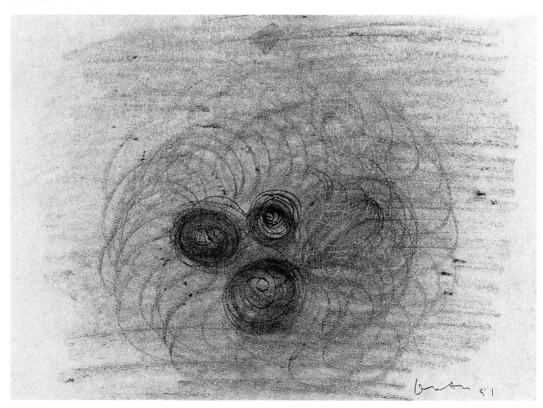

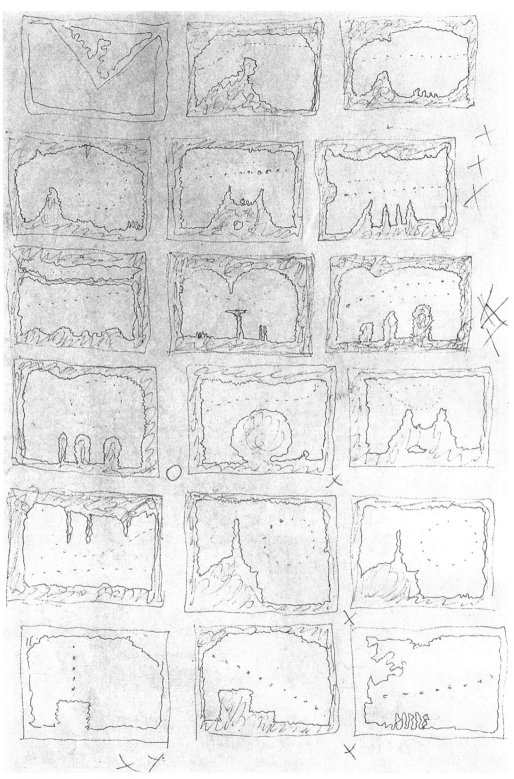

「小劇場素描」　1965-66年
空間觀念　1951年（左頁下圖）

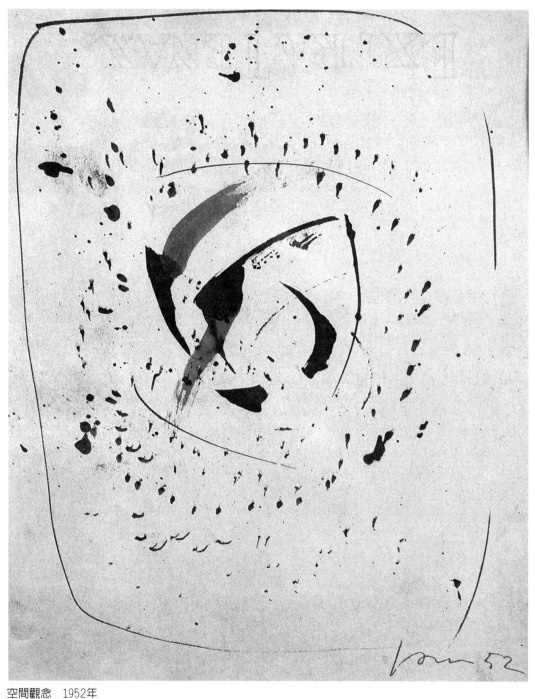

空間觀念 1952年
空間觀念（第九屆米蘭國際三年展草圖） 1951年（右頁圖）

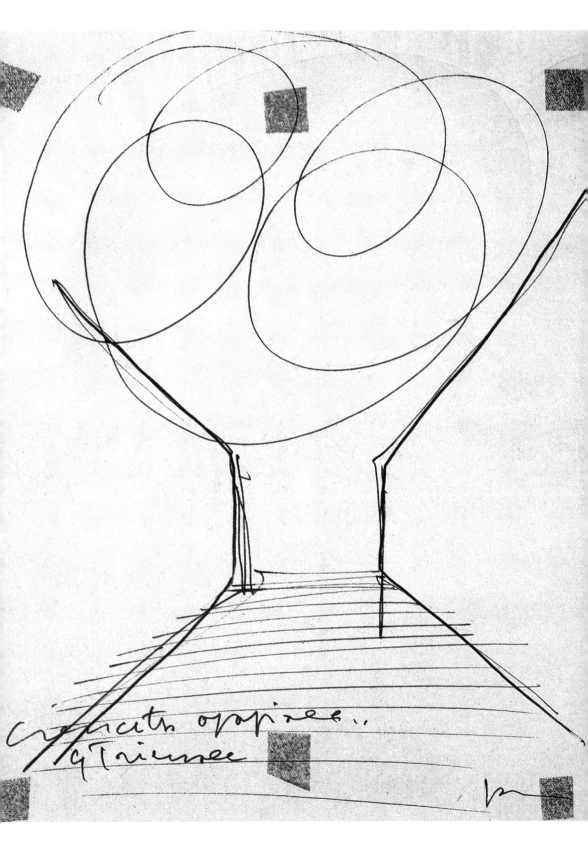

封答那年譜

封答那於瓦雷瑟小學　1906年

明信片上印行封答那父親的工作室「Fontana y Scarabelli」以及陸易吉・封答那肖像

一八九九　二月十九日，盧丘・封答那出生於阿根廷的羅撒沙利奧聖
　　　　　達菲。父親陸易吉・封答那是雕塑家，原籍義大利瓦雷瑟
　　　　　（米蘭的衛星城），母親盧琦亞・博蒂尼是演員也是義大利
　　　　　人，一八九○年期間曾移民至阿根廷工作。

一九○五　六歲。封答那隨其父親重返義大利米蘭定居，開始學習歷
　　　　　程。

一九一○　十一歲。開始向其父親學習雕刻技藝。

一九一四～一九一五　十五至十六歲。入米蘭卡羅・卡達梟歐專科技
　　　　　術學校，學習物理、數學、機械及建築結構。

一九一七～一九一八　十八至十九歲。以步兵中尉軍階志願參加第一次
　　　　　世界大戰，於前線受傷、退役，獲頒銀牌獎章。回到學校，
　　　　　完成學業，獲「建築師」文憑。

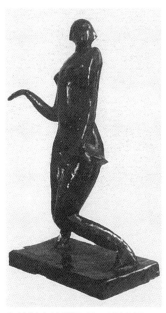

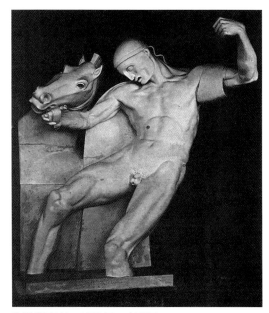

查絲頓之芭蕾舞者　1926年　　　　駕駛戰車者　1928年　大理石
石膏、黑釉　羅撒沙利奧聖達菲
私人收藏

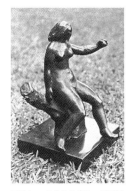

夏娃　1928年　青銅
　29×23×19cm
米蘭私人收藏

一九二〇　　廿一歲。進入米蘭布雷拉藝術研究院就讀一年。

一九二一～一九二三　廿二至廿四歲。重返阿根廷，在大草原從事放牧
　　　　　　　的商業活動，同時游離於各個城市。在父親的工作室Fontana
　　　　　　　y Scarabelli，幫忙家庭傳襲的雕塑技藝維持生計。

一九二四～一九二五　廿五至廿六歲。在羅沙利奧設立雕塑工作室，贏
　　　　　　　得國立大學藥劑系舉辦的巴斯德紀念浮雕獎，遂致力於雕塑
　　　　　　　創作。投入父親經營的商業雕塑坊，同時在羅沙利奧又開設
　　　　　　　一間工作坊。

一九二六　　廿七歲。榮獲由Neus團體策辦的第一屆羅撒沙利奧藝術家沙
　　　　　　　龍展最佳勇氣雕塑獎。贏得教育家 Juana Elena Blanco紀念
　　　　　　　獎，該作置放於羅撒沙利奧的沙瓦多兒爾紀念墳院；同時製
　　　　　　　作第一件陶塑作品〈查絲頓之芭蕾舞者〉。

一九二七　　廿八歲。以兩件雕塑參展在羅沙利奧舉辦的第九屆歐都諾沙
　　　　　　　龍展（Salon de Otono），返回義大利，再度入學於米蘭布雷
　　　　　　　拉藝術研究院，跟隨阿道夫·魏斗學習雕塑。

一九二八　　廿九歲。在米蘭紀念墓園附近租屋和工作室，之後藝術家梅
　　　　　　　洛帝（F. Melotti）參與共同使用工作室。封答那以三件雕塑

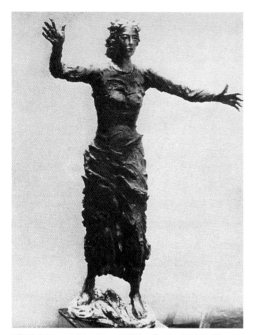

勝利之風　1934年　米蘭，歐里威第收藏　　　封答那審視陶塑作品

作品參加倫巴地藝術大展。為米蘭紀念墓園執行製作首件作品：馬貝利小堂龕的馬利亞的胸像。

一九二九　卅歲。四月至五月，為連大迪家族製作兩座浮雕及貝拉狄墓前雕像。雕塑作品〈睡覺的男人〉參加「倫巴地美術之法西斯行政協會藝術展」，同時以另件作品〈男孩頭像〉參加西班牙巴塞隆納藝術展。在米蘭，梅洛帝介紹封答那認識建築師和貝希寇，他是藝評家及巴狄畫廊的藝術總監，後更名為Milione畫廊，該畫廊成為義大利藝術家、建築師、作家以及抽象藝術交流的重要場所。

一九三〇　卅一歲。以〈夏娃〉和〈勝利法西斯〉兩件雕塑作品參加第十七屆威尼斯雙年展。參加倫巴地青年藝術家在米蘭Milione畫廊舉辦的聯展，封答那展出大型〈黑人〉，這件是從傳統古典形象逐漸蛻變為抽象的轉折代表作品。

一九三一　卅二歲。首次個展於米蘭Milione畫廊，展出多彩陶塑以及系列形象和抽象作品。封答那的老師阿道夫・魏斗去逝。同年十二月在米蘭Milione畫廊舉辦第二次個展。

一九三二　卅三歲。參加「倫巴地美術之法西斯行政協會藝術展」於米

封答那　1929-30年

封答那於工作室　1933年

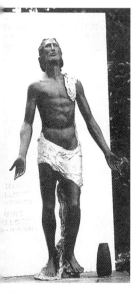

卡斯碟駱蒂墓前作品〈基督〉　1935年

蘭永恆宮（Palazzo della Permanente）展覽。

一九三三　卅四歲。贏得米蘭市政府甄選莫索里尼胸像之製作，作品完成後並在雷亞諾市（Legnano）舉行展覽。之後，以作品〈黑人〉參展「第一屆法西斯協會藝術展」於翡冷翠。五月，以〈沐浴者〉及〈愛人〉兩件重要的雕塑參加第五屆米蘭三年展。

一九三四　卅五歲。於米蘭Milione畫廊舉辦個展，並和建築師巴德沙利製作赤陶塑浮雕〈浪子回頭〉作品。以純粹抽象造形運用灰大理石和白色石灰岩，製作貝斯碟迪墓安置於柯瑪比歐（Comabbio，位於米蘭附近瓦雷瑟城鎮）。參加以米蘭Milione畫廊為核心的畫家和雕塑家團體。為「魚市場噴泉」創作〈漁夫〉作品，在第五屆倫巴地協會展覽中，贏得坦塔帝尼雕塑獎，同時展出另一件著名雕塑〈坐姿少女〉。

一九三五　卅六歲。於米蘭Milione畫廊個展，展出抽象雕塑作品，藝評家貝希寇開始為封答那撰寫藝評專文。和義大利抽象藝術家聯展於都靈的卡索拉第及寶陸齊畫廊。和藝術家梅洛帝、瑞賈尼、李奇尼、威洛內西參加巴黎舉行的「創造—抽象」展。以雕塑作品參加國立羅馬四年展。六月，為卡斯碟駱蒂墓製作〈基督〉置放於米蘭紀念墓園。在阿比索拉開展陶藝創作旅程，並獲得收藏家巴狄、杜里歐、摩洛希尼等人賞識。

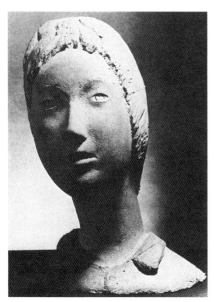
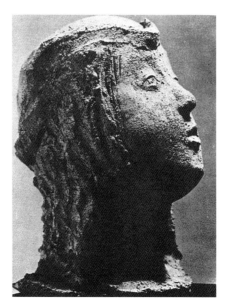

馬提尼　Lilian Gish頭像　1930年　　　　馬提尼　頭像　1931年

一九三六　卅七歲。夏天，封答那密集在阿比索拉的馬卓第工坊創作陶
　　　　　藝，並和當時的前衛藝術家於此談藝交流。第六屆米蘭三年
　　　　　展揭幕，主要展出作品〈勝利廳〉（Salone della Vittoria），
　　　　　此作由封答那、畫家倪著利、建築師巴嵐狄以及藝評家貝希
　　　　　寇等人合力設計完成。和雕塑家、建築師巴德沙利合作設計
　　　　　阿根廷布宜諾斯艾利斯國際紀念碑。米蘭Campo Grafico出版
　　　　　封答那作品集，由貝希寇撰寫藝評。

一九三七　卅八歲。參加米蘭市政府策畫爲慶祝義大利征服衣索匹亞的
　　　　　勝利拱門競賽，贏得這座雙拱門競賽獎是另一位雕塑家馬提
　　　　　尼（A. Martini）。四月，封答那於米蘭Milione畫廊，展出陶
　　　　　塑作品。在法國巴黎會見米羅、布朗庫西，同時在Sèvres省
　　　　　的工作坊創作陶藝。

一九三八　卅九歲。一月，爲米蘭司法大廈製作浮雕模型。四月個展
　　　　　「海洋之旅」於米蘭Milione畫廊，展出創作於阿比色拉的陶
　　　　　藝作品。羅馬「彗星畫廊」贊助封答那展覽於紐約和羅馬。
　　　　　是年夏天，封答那密集在阿比色拉創作相當數量的多彩陶

勝利廳（局部）
1936年
米蘭三年展檔案資料
（右頁圖）

178

IL POPOLO ITALIANO HA
CREATO COL SUO SANGUE
L'IMPERO. LO FECONDERÀ
COL SUO LAVORO E LO DIFEN
DERÀ CONTRO CHIUNQUE
CON LE ARMI. MUSSOLINI. 9·V
XIV

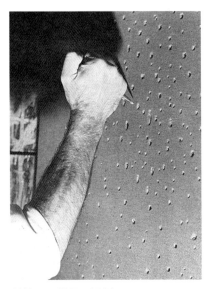

封答那　戳洞、切割　　　　　　　封答那專注切割的神情

塑、雕塑，也使用馬賽克材質。九月，未來派創始者馬里內第在「虛實陶藝」文中論及抽象的陶藝家，並和杜里歐・達比色拉共同撰文發表刊載於都靈的《人民日報》。爲米蘭主教堂製作聖博大西歐雕像。

一九三九　四十歲。接到〈B太太〉半身雕像的重要工作，於是告知達比色拉準備特別的陶土，足夠製作兩尊一百五十公分高的雕像。在米蘭參加「潮流」藝術家團體，包括古都索、摩洛狄、維多瓦等人。爲米蘭主教堂憲兵之友大樓創作〈勝利的飛翔〉五人一組浮雕聳立於天花板牆壁上，而這件作品於一九四〇年完成時，莫索里尼曾主持揭幕儀式。九月，封答那的《我的陶藝》專文出版，他宣稱將成爲雕塑家更甚於陶藝家，同時強調色彩和造形不可分離的重要性。

一九四〇　四十一歲。春天，封答那從義大利熱那亞搭船至阿根廷，持續六年於阿根廷的創作生涯，主要活動範圍仍在布宜諾斯艾利斯的羅撒沙利奧。和建築師博尼、李蒙傑利共同設計旗幟紀念碑，獲得銀牌獎；這段期間，封答那爲了作品的市場考量，使其創作保持探索具象風格，且延續至一九四六年，然而他的作品總是強調表現主義的特色。舉辦個展於布宜諾斯艾利斯的雷儂畫廊。四至六月，參加第七屆米蘭國際三年

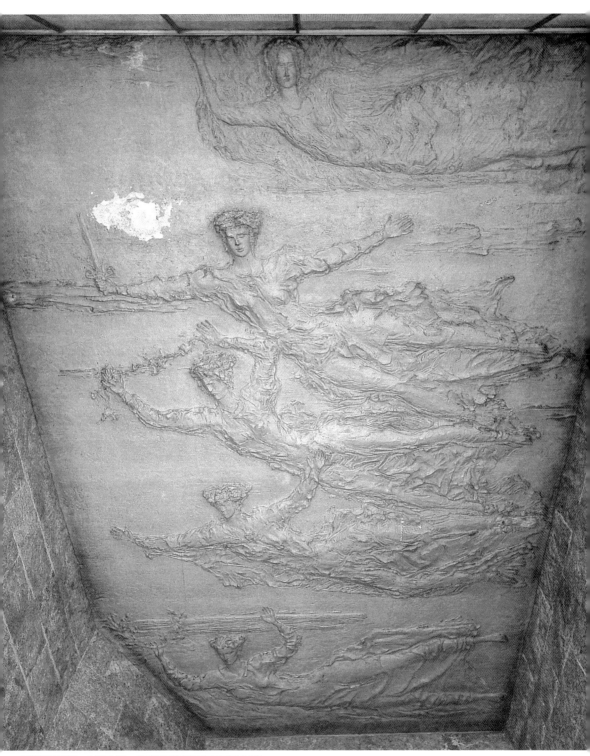

勝利的飛翔　1939年　米蘭主教堂憲兵之友大樓

展，以巨大馬賽克作品〈蛇髮女妖頭像〉獲得榮譽獎。米蘭趨勢出版社出版封答那的素描專輯，由莫羅西尼專文論述。

一九四一　四十二歲。封答那個展於布宜諾斯艾利斯的前衛畫廊慕勒（Galeria Muller）。參加四個沙龍展：一、聖達菲第十八屆繪畫雕塑沙龍展，封答那的義大利灰泥塑像獲得首獎；二、羅撒沙利奧沙龍展，他以蠟雕塑參展；三、貝加米諾第八屆沙龍展；四、布宜諾斯艾利斯第卅一屆國家美術沙龍展，他以〈輔助神父的男童〉獲得第二獎。

一九四二　四十三歲。個展於聖達菲市立美術館。獲得布宜諾斯艾利斯第卅二屆國家美術沙龍展雕塑第一獎。任教於布宜諾斯艾利斯Prilidiano Pueyrredon美術學院裝飾系，同時也在羅撒沙利奧的藝術造形學校教授塑型課程。

一九四三　四十四歲。封答那的經濟情況逐漸穩定，於是將工作室搬遷至布宜諾斯艾利斯市中心Calle Esmeralda。在布宜諾斯艾利斯第卅三屆國家美術沙龍展，作品〈三角人〉獲得市長獎。在米蘭，達比色拉出版敘事短篇故事書，搭配十四張封答那的素描。

一九四四　四十五歲。作品〈受傷的女人〉獲得布宜諾斯艾利斯第卅四屆國家美術沙龍展第一獎。參加於科都瓦舉辦的繪畫雕塑沙龍展。

封答那於原先所在的工作室場（已被戰火摧毀）　1947年

一九四五　四十六歲。在布宜諾斯艾利斯美術學校擔任教授塑型課程。從布宜諾斯艾利斯搬遷至較大的工作室Calle Charcas 1763。是年第一次試爆原子彈於新墨西哥Alamogordo。美國投下原子彈於廣島和長崎。

一九四六　四十七歲。封答那和友人在布宜諾斯艾利斯成立阿達米拉學院及文化推廣中心，同時吸引西班牙年輕前衛組織「Madi'」前來參與。封答那經常和年輕藝術家談論藝術創作，於是在春天誕生了「白色宣言」。

一九四七　四十八歲。封答那從阿根廷回到義大利熱那亞，直接到阿比索拉城鎮創作陶塑。四月，封答那返回米蘭，赫然發現原先所在的工作室已被戰火摧毀，於是另覓工作室於Via Castelmorrone 37。五月，封答那、藝評家凱瑟林、哲學家葉玻羅、小說家米嵐尼共同簽署發表「第一次空間主義宣

空間運動藝術家（1949年於蘭拿威柳畫廊）

「白色宣言」文件

「白色宣言」文件

言」。封答那和設計師札努索、蒙齊，為米蘭Via Senato的一棟建築物外觀裝置陶塑橫飾帶。

一九四八　四十九歲。封答那、凱瑟林、葉玻羅、米嵐尼以及都瓦、杜勒簽署發表「第二次空間主義宣言」。五月，個展陶藝作品於米蘭卡密諾畫廊（Galleria il Camino）。

夏天，封答那參加第廿四屆威尼斯視覺藝術雙年展，參展作品包括：三件陶塑、一件馬賽克，以及一件抽象雕塑，同時也藉由雙年展為其空間主義宣導理念。

一九四九　五十歲。二月，封答那創作〈黑光之空間環境〉展出於米蘭拿威柳畫廊。四月至五月，個展於米蘭沙爾斗書店，展出「空間觀念」素描作品。受齊內里家族委託製作陶塑〈天使〉，設置於米蘭紀念墓園。九月，參加開放雕塑展於瓦雷瑟。發表研究「空間性」經驗，並首度朝畫布戳洞，開啟繪畫創作旅程。藝評家James Thrall Soby Alfred H. Barr Jr 策畫

空間派藝術家，1950年
於米蘭

廿世紀義大利陶藝家大展於紐約現代美術館。封答那受
邀密集參加國內外展覽。

一九五〇　五十一歲。持續以陶藝家身分創作強化「空間性」，活躍於
　　　　　藝壇。三月，個展陶藝於米蘭Milione畫廊，三月卅一日，封
　　　　　答那和葉玻羅談論「詮釋空間運動」於米蘭拿威柳畫廊，數
　　　　　日後再發表「空間運動準則之建議」，簽署者有：米嵐尼、
　　　　　強尼、葉玻羅、克里巴和卡達宙。六月，封答那以三件陶塑
　　　　　雕刻作品參加第廿五屆威尼斯視覺藝術雙年展。夏天，封答
　　　　　那和畢卡索會晤於法國南部法由希（Vallauris），觀賞畢卡
　　　　　索陶作。年底，獲布宜諾斯艾利斯國立美術學院的巴蘭札
　　　　　獎。

一九五一　五十二歲。義大利抽象藝術（1913～1940）先鋒展於米蘭朋
　　　　　比亞尼畫廊（Galleria Bompiani）舉行。五月，第九屆米蘭國
　　　　　際三年展揭幕，封答那和建築師巴德沙利、葛瑞索笛製作
　　　　　〈光空間〉：用霓虹燈管圍繞成蔓藤般光圈的場景，長一百
　　　　　公尺，燈管直徑十八公釐，裝置於展場大廳樓梯至天花板，
　　　　　在展覽同時舉辦的國際會議中，發表宣讀封答那的「空間技
　　　　　藝宣言」。為米蘭名店街的大廈之精品店Fernanda，裝置霓
　　　　　虹燈作品。十月，以兩件陶塑參加第一屆巴西聖保羅雙年
　　　　　展。十月廿六日，在米蘭拿威柳畫廊和杜瓦等藝術家簽署
　　　　　「第四次空間藝術宣言」。

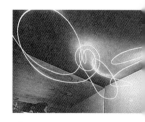

「光空間」裝置於米蘭
國際三年展
展場大廳樓梯至天花板

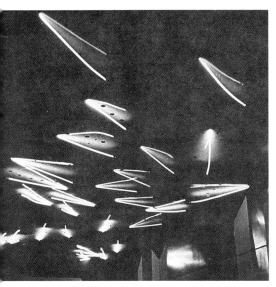

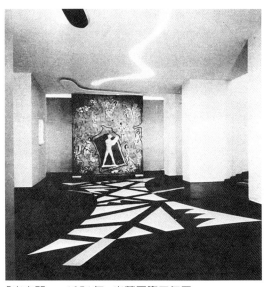

封答那為電影館裝置霓虹燈於天花板　1953年　　　「光空間」　1951年　米蘭國際三年展

一九五二　五十三歲。封答那和雕刻家敏顧吉（Minguzzi）參加米蘭主
　　　　　教堂第五扇大門競賽，榮獲首獎。二月，首次展示其「戳
　　　　　洞」空間藝術展於拿威柳畫廊。五月十七日，封答那和數十
　　　　　位藝術家共同簽署「錄影空間運動宣言」，在電視頻道
　　　　　（RAI-TV）實驗創作：洞與光影像運動。封答那為瓦雷瑟
　　　　　的家具商薄沙尼室內裝潢公司交誼廳，以洞的造形語彙，裝
　　　　　置於天花板；也為蒙札市（Monza）的一家游泳池，製作一
　　　　　尊三公尺的陶塑海豚。藝術家與建築師合作，為當代藝術及
　　　　　空間建築，出版《為何我是空間主義者》。工作室搬遷至
　　　　　via Monforte 23（成為永久工作室），封答那和德蕾西達‧
　　　　　拉席尼（Teresita Rasini）結婚。

一九五三　五十四歲。四月，個展「洞」繪畫系列作品於米蘭拿威柳畫
　　　　　廊。六月，第卅一屆米蘭博覽會，封答那和建築師巴德沙
　　　　　利，為電影館裝置霓虹燈於天花板，以及環繞周圍的
　　　　　「洞」，營造虛實光影變化。九月，空間主義者展覽於威尼
　　　　　斯歌劇院大廳。鳩李歐安伯羅西尼出版《廿世紀義大利空間
　　　　　主義繪畫》。為德馬克瑞斯製作銅浮雕，設置於米蘭紀念墓
　　　　　園。

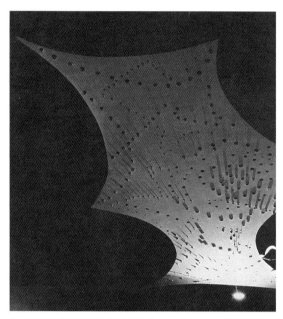

為電影館裝置霓虹燈於天花板，以及環繞周圍的「洞」，營造虛實光影變化　1953年 第卅一屆米蘭博覽會

封答那準備參展第廿九屆威尼斯雙年展，旁為畫廊人卡達宙　1958年

一九五四　五十五歲。六月，封答那以「空間觀念」參加第廿七屆威尼斯視覺藝術雙年展，他創作一個黑繪畫空間，展示十件雕塑、一件陶盤以及九件「洞」繪畫系列作品。八月，參加第十屆米蘭國際三年展，成為該展技術執行委員之一。參與阿比索拉國際陶藝展，包括阿培爾（Appel）、巴伊、瓊恩（Jorn）、馬塔（Matta）、斯卡威諾（Scanavino）。在米蘭第卅二屆博覽會中，封答那裝置繪畫及霓虹燈於布雷拉展覽館天花板上。發展繪畫混合細石子系列，同時也使用石膏材質創作。

一九五五　五十六歲。二月，個展「石子」繪畫系列作品於米蘭拿威柳畫廊。三月，個展陶雕塑於羅馬卓迪亞克畫廊。為米蘭卡力內教堂天花板製作聖母浮雕。五月至六月，參加義大利當代藝術展於西班牙馬德里。以五件「石子」繪畫作品參加羅馬四年展，同時發展「石膏」材質系列創作。

一九五六　五十七歲。三月至十月，藝評家普拉玻尼策畫「廿世紀義大利藝術」巡迴展至澳洲。五月至六月，空間派藝術家十週年

時間與空間　1950-55年 白鐵　高53cm、直徑24cm 私人收藏

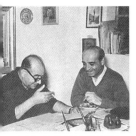

封答那與達比埃討論
陶藝

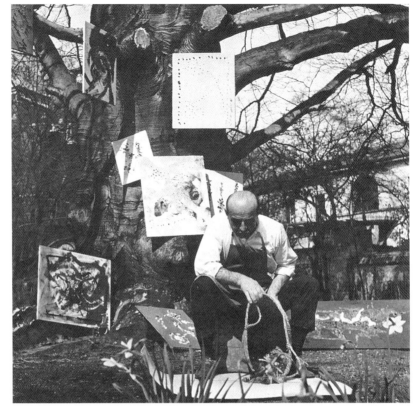

封答那於米蘭蒙弗爾迭
工作室庭院　1955年

慶於米蘭拿威柳畫廊。出版空間主義《原始探究之藝術
趨勢》，由強尼主編。六月，參展第四屆辛辛那堤版畫
雙年展。參與數件建築計畫：義大利Elba島上的港灣旅館
餐廳、Varigotti的沙切諾旅館、設置於烏地內市聖維多墓
園的羅馬內里家族金屬門、米蘭大學餐廳浮雕。

一九五七　五十八歲。二月，個展於米蘭拿威柳畫廊，畫冊專輯由強尼
撰寫藝評。第十一屆米蘭國際三年展藝術館，封答那和建築
師阿其列、卡斯提庸尼為展場入口牆壁雕刻及裝置彩色玻
璃。十一月，大型陶藝個展於米蘭拿威柳畫廊。密集創作
「Barocchi」系列繪畫。參加義大利現代藝術趨勢「空間與
大地」展於倫敦馬勃洛美術機構。參加摩洛哥的「義大利藝
術展（1910～1957）」、紐約的「義大利戰後繪畫展（1945
～1957）」。開始創作「水墨」繪畫於紙上。
參與時尚設計，將造形語彙延伸至領帶夾。為米蘭金融機構

製作大型雕塑。

一九五八　五十九歲。封答那和巴伊、曼佐尼聯展於貝勒加摩市和波隆
　　　　　那市。二月，藝評家克里思玻第（E. Crispolti）策畫「符號
　　　　　與媒材」展覽於羅馬梅杜沙當代畫廊。四月，參加「新世紀
　　　　　國際藝術：非形象與具體群」巡迴展於歐美及日本。六月，
　　　　　封答那參加第廿九屆威尼斯視覺藝術雙年展，共展出廿七件
　　　　　作品，包括水墨、石膏，以及早期抽象雕塑，藝評家巴洛
　　　　　（G. Ballo）撰述專文；封塔納和友人簽署第七次空間主義
　　　　　技藝宣言。六月至十月，「義大利當代繪畫」展於羅馬國立
　　　　　現代美術館。十月，參展美國匹茲堡二百週年當代國際繪畫
　　　　　雕塑展。封答那首次以刀切割畫布的繪畫，稱爲〈等待〉
　　　　　（Attese）。

封答那與林飛龍（右
一）及友人於阿比索拉

一九五九　六十歲。一月，封答那的切入繪畫作品，首次展出於倫敦當
　　　　　代藝術中心。參加第二屆德國卡塞爾文件大展。夏天，封答
　　　　　那至阿比索拉作陶，發展出以棍棒戳凹洞的系列陶塑及青銅
　　　　　雕球體，名爲「自然」（Nature）。和其他藝術家爲阿比索
　　　　　拉海岸步道設置公共藝術，封答那的「自然」球體，亦爲景
　　　　　觀步道其中的組件作品。九月至十二月，以切入繪畫作品參
　　　　　加第五屆巴西聖保羅雙年展。封答那爲貝沙羅市（Pesaro）
　　　　　的杜瑟電影院設計光造形，裝置於入口大廳，協助參與者有
　　　　　建築師安姆羅素（N. Amoroso）、藝術家丹傑羅及波莫多羅
　　　　　（G. Pomodoro）。

一九六〇　六十一歲。一月，封答那的切入繪畫作品個展於德國杜塞道
　　　　　夫蘇美拉畫廊（Galerie Schmela）。七月，封答那以〈自
　　　　　然〉青銅雕球體參加「從自然到藝術」展於威尼斯葛拉西
　　　　　宮。封答那和建築師巴德沙利，爲米蘭羅威瑞多鎭的公共空
　　　　　間，裝置四大片切入繪畫作品搭配霓虹燈，放射出綠光暈。
　　　　　封答那密集創作在油畫上切入及戳洞。十月至十一月，以切
　　　　　入繪畫〈等待〉展覽於倫敦馬克勃特及泰那畫廊。和雕塑家
　　　　　亨利・摩爾、馬斯托亞尼、維亞尼聯展於都靈。

封答那為都靈市「義大
利六一年展」創作〈能
量之源〉　1961年

一九六一　六十二歲。一月，參加義大利當代雕塑展於東京。四月，參
　　　　　展藝評家卡羅亞岡策畫的「向義大利致敬：義大利百年藝術
　　　　　（1861～1961）」。六月，爲都靈市「義大利六十一年展」

封答那與杜象（右）、巴伊（左）

創作〈能量之源〉，以霓虹燈及複合媒材（7×120平方公尺）裝置於天花板上。七月，出版《Zero3》，包括藝術家克萊因、坦基、阿曼、斯伯也里及哈克等人向封答那致意。十一月，〈空間觀念〉及〈自然〉球體雕塑展於巴黎依瑞斯‧科勒畫廊（Galiere Iris Clert）及卓特畫廊。十一月至十二月，首次展出繪畫作品於紐約馬沙‧傑克森畫廊。

一九六二　六十三歲。二至三月，個展（1949～1961）於都靈國際美學研究中心，展出以金屬片為媒材的作品。參加「歐美及日本四十二位藝術家繪畫雕塑」展於都靈現代藝術中心，專輯圖錄由藝評家達比葉（M. Tapie）撰述評論。以油畫切入及戳洞為創作重心，同時亦將切入造形語彙帶入珠寶設計中。十一月至十二月，個展「戳洞」繪畫作品於倫敦馬克勃特及泰那畫廊。和建築師巴利士、雕刻家索邁尼，為庫內歐市（Cuneo）設計紀念碑。

一九六三　六十四歲。三月，藝評家賈威士（M. Calvesi）策畫「義大利非形象藝術研究觀點」大展於里渥諾（Livorno）市立美術館。六月，封答那發表繪畫新作「神之終結」（La Fine di Dio）於米蘭阿黎也德畫廊（Galleria dell'Ariete），由設計文化評論家多弗士撰述藝評。夏天，克里思玻第策畫「向封答

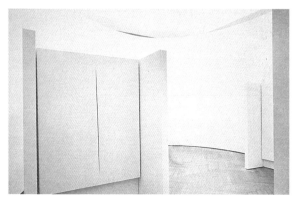

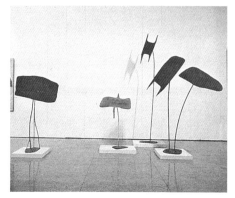

封答那於第卅三屆威尼斯藝術雙年展的作品與空間　　封答那回顧展於都靈市立現代美術館
（展場局部）　1970年

那致敬」，主要呈現其作品一貫理念，多元面貌的回顧展。

一九六四　六十五歲。二月，個展油畫新作「神之終結」於巴黎依
　　　　瑞斯‧科勒畫廊。四月至六月，封答那繪畫雕塑展於倫
　　　　敦泰德美術館。夏天，參加第卅二屆威尼斯視覺藝術雙
　　　　年展。爲「一九四五至一九六四年米蘭繪畫」展，創作
　　　　黑色環境空間。六月至九月，爲第十三屆米蘭國際三年
　　　　展「一九四五至一九六四年米蘭繪畫」，創作黑色烏托
　　　　邦場景。十月，參與美國匹茲堡卡耐基國際當代繪畫雕
　　　　塑展，義大利陶藝展於羅馬貝內羅裴畫廊。以複合媒材
　　　　繪畫、框、樹枝、岩石，形塑小劇場。

一九六五　六十六歲。四月，參加「Nul於1965年」展於阿姆斯特丹市
　　　　立美術館，同時參加米蘭「T團體」以及日本「具體派」。
　　　　封答那以「自然」球體雕塑裝置於黝黑空間劇場。十月至十
　　　　一月，以人漫遊「小劇場」之空間經驗，於米蘭阿波里奈雷
　　　　畫廊展出。封答那以切入及洞造形語彙，爲女性設計空間服
　　　　裝，由美國明尼亞波利藝術學校的教師莫博格（M.
　　　　Moberg）執行製作，並於該校的Walker藝術中心展出。

一九六六　六十七歲。一月至三月，創作洞與環境空間，巡迴展於德州
　　　　奧斯汀大學美術館及布宜諾斯艾利斯Torquato di Tella協會。
　　　　六月，參展切入繪畫作品裝置於白色卵形空間，榮獲第卅三
　　　　屆威尼斯視覺藝術雙年展繪畫大獎。六月至九月，參加「五
　　　　〇年代達達：義大利達達（1916～1966）」展於米蘭當代藝

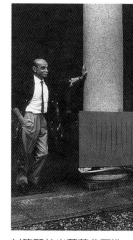

封答那於米蘭蒙弗爾迭
工作室庭院　1964年

封答那參展第三十三屆
威尼斯藝術雙年展的設
計圖 1966年（右圖）

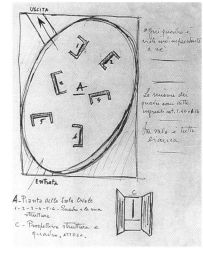

封答那與友人於米蘭拿威柳畫廊

術館。九月，紐約現代美術館策辦「封答那與布里（Burri）」巡迴大展。爲蒙特婁世界博覽會，封答那和建築師巴沙雷力設計義大利館。

一九六七　六十八歲。一月，個展於哥本哈根路易斯安那美術館、紐約馬伯洛基申畫廊和巴黎的修倪畫廊。二月，素描展於波札諾市Goethe畫廊。三月至五月，個展創作三個空間環境裝置於阿姆斯特丹市立美術館。四月至六月，展覽於德國科隆、杜塞道夫等地。爲米蘭史卡拉歌劇院（La Scala）的芭蕾舞劇「唐吉訶德」，設計舞台及服裝。七月至十月，參加「空間圖像」展於弗利諾市Trinic中心，展覽圖錄由卡羅亞岡撰文。八月至十月，個展於斯得哥爾摩現代美術館。十月，創作〈空間境域〉，於熱那亞以磷光彩繪畫廊，此作是封答那所作唯一存留的環境藝術，目前安置於里昂當代美術館。參展匹茲堡卡耐基當代國際繪畫雕塑展，以及紐約古根漢美術館的「1967:廿個國家雕塑巡迴展」至多倫多、渥太華、蒙特婁。十月至十一月，「橢圓形」系列作品展於羅馬Marlboroygh畫廊。

一九六八　六十九歲。封答那離開米蘭，返回瓦雷瑟柯瑪比歐家鄉，重新建立工作室。一月至二月，藝評家塞倫特（G. Celant）策畫「義大利抽象主義經驗（1930～1940）」展於訊息畫廊。六月，創作黑空間境域，參展第卅四屆威尼斯視覺藝術雙年展，主題展「從非形象到新結構主義」。六月至七月，創作〈迷宮境域〉於熱那亞La Polena畫廊。參加第四屆德國卡塞爾文件大展，和建築師約克伯（A. Jacober），創作白色多邊形迷宮，以單一白色切入作品引導進入觀看。九月七日，封答那心臟病發作，病逝於瓦雷瑟Circolo聖母醫院，享年六十九歲。

國家圖書出版品預行編目資料

封答那：空間主義大師 =
Lucio Fontana / 劉永仁著. -- 初版.
-- 台北市：藝術家，民92
面； 公分 ---（世界名畫家全集）

ISBN 986-7957-55-5（平裝）

1. 封答那（Fontana, Lucio 1899～1968）-- 傳記
2. 封答那（Fontana, Lucio 1899～1968）-- 作品
評論 3.畫家 - 義大利 -- 傳記

940.9945　　　　　　　　　　　　92002368

世界名畫家全集

封答那 Lucio Fontana

劉永仁／著　何政廣／主編

發 行 人　何政廣
編　　輯　王庭玫、黃郁惠、王雅玲
美　　編　游雅惠
出 版 者　藝術家出版社
　　　　　台北市重慶南路一段 147 號 6 樓
　　　　　TEL：（02）2371-9692~3
　　　　　FAX：（02）2331-7096
　　　　　郵政劃撥：01044798 號　藝術家雜誌社帳戶
總 經 銷　時報文化出版企業股份有限公司
　　　　　桃園縣龜山鄉萬壽路二段351號
　　　　　TEL:（02）2306-6842

　　　　　FAX・（04）2533-1186
製 版 印 刷　新豪華製版・東海印刷
初　　版　中華民國 92 年 2 月
定　　價　新臺幣 480 元

ISBN　986-7957-55-5
法律顧問　蕭雄淋
版權所有・不准翻印
行政院新聞局出版事業登記證局版台業字第 1749 號